国学艺术系列

中国著名书画家印谱

彭一超 编著

第四册

中国著名中画家中普

编著

第四册

清代卷下

中国著名书画家印谱

文鼎（一七六六—一八五三）清代收藏家、画家、书法篆刻家。字学匡，号后山、后翁等。寓所名停雪旧筑、停云旧筑。曾得汉元延三斗铜，因颜其室曰"三斗铜斋"。秀水（今浙江嘉兴）人。平生未官，清文宗咸丰元年（一八五一年）征举孝廉方正，不就。精鉴别，富藏金石、书画，皆为精品。工篆刻，精刻竹，常在扇骨或臂搁上自作书画。篆刻严正，章法工稳，不落俗套，风貌雅秀，印款常以楷书，娟秀动人。擅长山水，师法文征明，所作秀丽绝俗，曾作《西湖忆旧图》《榴花蒲酒图》《虬松图》等。传世画迹有嘉庆二十五年作《梅华水榭图》，道光四年作《梅兰绮石图》等。与同里钱善扬为同学，来往甚密，常论书读画，著有《五字不损本室诗稿》《后山诗存》等书。

张叔未

徐大椿印

三一〇

卷外卷下



文鼎

村江竹翠沙白家移

舍精砖八

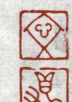

鼎 文

怀 琴

馆莱蓬紫

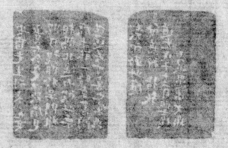

中国著名书画家印谱

文鼎

方镐（生年未详—一九〇六）清代书法篆刻家。字仰之，印之，号根石、敦让生，斋堂为剡金刻玉之斋。江苏仪征人。工篆隶和治印，悉仿吴让翁。其手临《史晨碑》，殊有古趣。亦精刻竹。曾橐笔吴门，师事吴缶庐，能得其奥旨，镂金刓玉，工雅殊绝，摹北魏碑拓亦佳。存世有《敦让生印谱》。其书二卷二册，另名《仰之印存》《敦让生印集》，乃方镐辑自刻印而成。每页一印，注有石、牙、水晶、黄杨木等材质。一卷有阮尚然、吴受福、张鸣珂、沈卫、吴俊卿、程兼善、钱润章、袁季子等人题诗，并录三十印；二卷二十八页录有十四印、序拓及边款。名载《广印人传》等书。

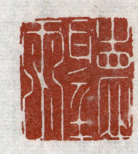

雨听

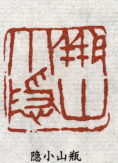

隐小山瓶

轩学聚

三一三
三一四

中国著名书画家印谱

文 镐

王大炘（一八六九—一九二四）晚清篆刻家，字冠山，因治斯冰之学，故号冰铁，以别号为世人所习称，一署罐山民。所居曰南齐石室、食苦斋、冰铁戡。江苏吴县人。曾与苦铁（吴昌硕）、瘦铁（钱叔匡），同誉为"江南三铁"。

少居苏州萧家巷，二十余岁始移居上海。术精歧黄，以悬壶为业。于金石之学有癖嗜，曾著《匋斋吉金考释》《金石文字综》《缪篆分韵补》《印话》《石鼓文丛释》等书，而《金石文字综》尤为巨制，然谦抑不付手民，历经世变，稿本已无可踪迹矣。性孝谨，笃友谊。其连襟余姚咸饭牛著《书画小纪》，亦述及其情谊。冰铁于印所资极广，古玺、汉印、封泥、钟鼎、镜铭、砖瓦、汉魏石刻文字，及文三桥、何雪渔、丁敬身、黄小松、邓石如、赵扨叔、吴让之、吴圣俞等诸家印法，靡不遍究。寓吴中时，吴缶翁亦旅次其间，亦得请益之便。故而游刃恢恢下古今，神妙萦于方寸，尤于让之、缶翁二家有深契，所作置于二家谱中，几至无法辨认。所刻"瘦碧"两字，缶翁见之，竟误以为己刻者，擅为急就，往往灯下闲谈，兴至即对客奏刀，印成立授其人，所制无不精妙。一时名士皆纷纷求其治石。

一九一二年辑自刻印成《王冰铁印存》五册，亦名《冰铁戡印印》出版。沈禹钟《印人杂咏》有诗咏冰铁云：

"艺似禅家最上乘，骎骎篆法逼斯冰。江南二铁当时论，大鹤遗文信有征。"

三一五
三一六

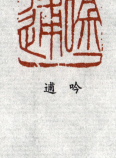

逼 吟

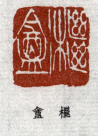

盦權

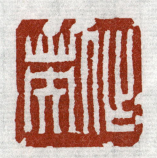

英作



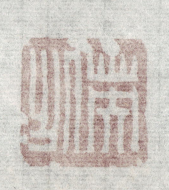

中国著名
中国著名
书画家印谱

王大炘

三一七
三一八

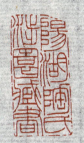
书藏园涉氏陶湖阳

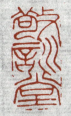

堂训敬

好所于聚常物

水曲九家

人花扫口洞

昔视之今犹亦今视之后

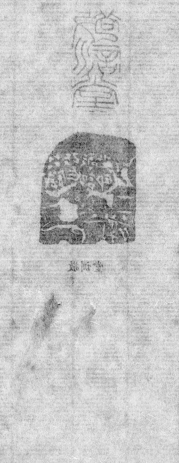

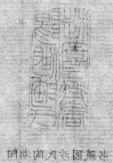

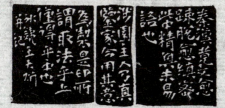

记校园涉

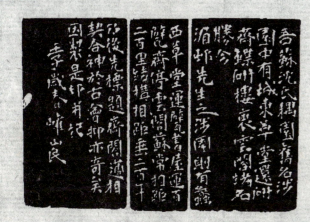

园涉

中国著名书画家印谱

王大炘

三一九
三二〇

由自得云如卷舒

园涉字一泉兰

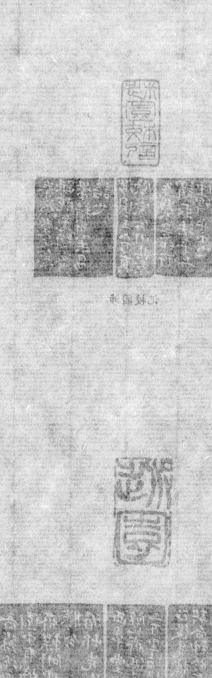
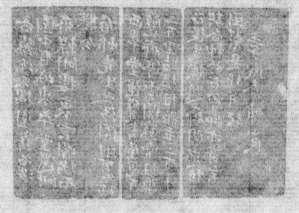

中国著名书画家印谱

王大炘

王尔度（一八三七—一九一九）清代书法篆刻家。一作尔度，字顷波、顷陂。斋堂为古梅阁。暨阳（江苏江阴）人，曾游历南北各地。工篆隶书，精于篆刻，取法汉人，又参学邓石如，印文融合秦汉二篆于一体，印风工稳自然，甚秀美。对邓石如书法篆刻艺术极为推崇，所刻所书无不以邓氏为宗，尤以篆书表现明显。布局工稳停匀，疏密一任自然。笔致墨韵浓厚，字势流美多姿，用刀爽利酣畅，线条挺劲婀娜，秀逸多姿。楷书边款工稳秀润，法度严谨。同治壬申（一八七二年），尝摹刻邓印成《古梅阁仿完白山人印剩》二卷。张玉斧为之补刻边款，人称双绝。邓石如许多佚印赖此谱得以流传。王尔度后又为吴云所著《两罍轩古印漫考》摹刻印章、钮式，其精到亦为人所赞赏。名载《广印人传》。

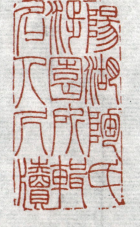

隅廉厉底

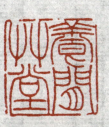

壶臾

堂草闲养

媵尺人名辑所园涉氏陶湖阳

中国著名书画家印谱

王尔度

王石经（一八三三—一九一八）晚清篆刻家，字君都，号西泉。别署甄古斋主，山东潍县人。工书法，精篆刻。与同里陈介祺交善，获观其所藏万印楼藏印七千余方，及其他金石书籍、拓本，学养因之日深。又曾至北京国子监观"石鼓"，偕何昆玉等登琅玡台手拓秦刻石，有"游太学观周鼓登琅玡拓秦碑"一印记其事。

于治印之道，石经心追手摹，故其作品踥步不失古人面目，佳者往往置诸古谱中而莫辨，并世名流，许为一时无两，争相求其治印。因对三代、秦汉文字极有研究，所作篆法运刀，款识之生辣感，规矩准绳，宁静平稳，颇有清气，惜呈疲软。书学颜鲁公，复上溯八分篆籀。刻古玺，有三代鼎彝未经剔刷的基干篆，以书入印，故所作远异凡俗。陈介祺曾为其题诗云："王君通隶法，名字采中郎。好古天机妙，多才雅事详。"印摹监照汉，帖抚拓追唐。何时编钟鼎，同登叔重堂？"可谓推崇备至。

王石经四十余岁，尝辑玺印、封泥等成《集古印隽》四册，嘉惠印林。并留有《西泉印存》。

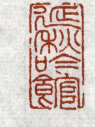

治旧苏欧守曾

馆吟秋延

印元观姚安归

斋箓

都君为字印经石王

中国著名书画家印谱

王石经

楼印万

人老邻苏

翁罍

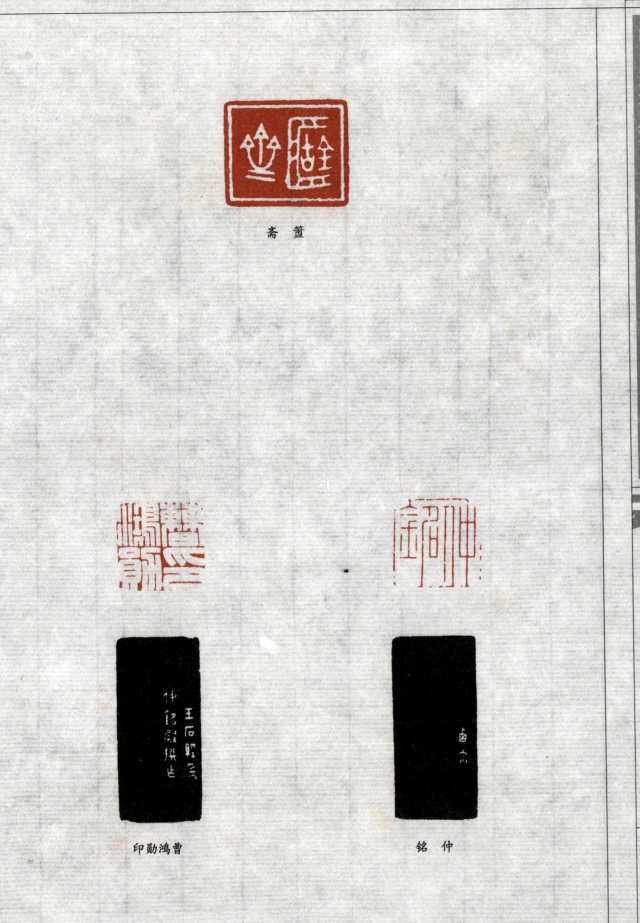

斋簠

印勋鸿曹　　铭仲

马司章文

古藏斋簠

三二五
三二六

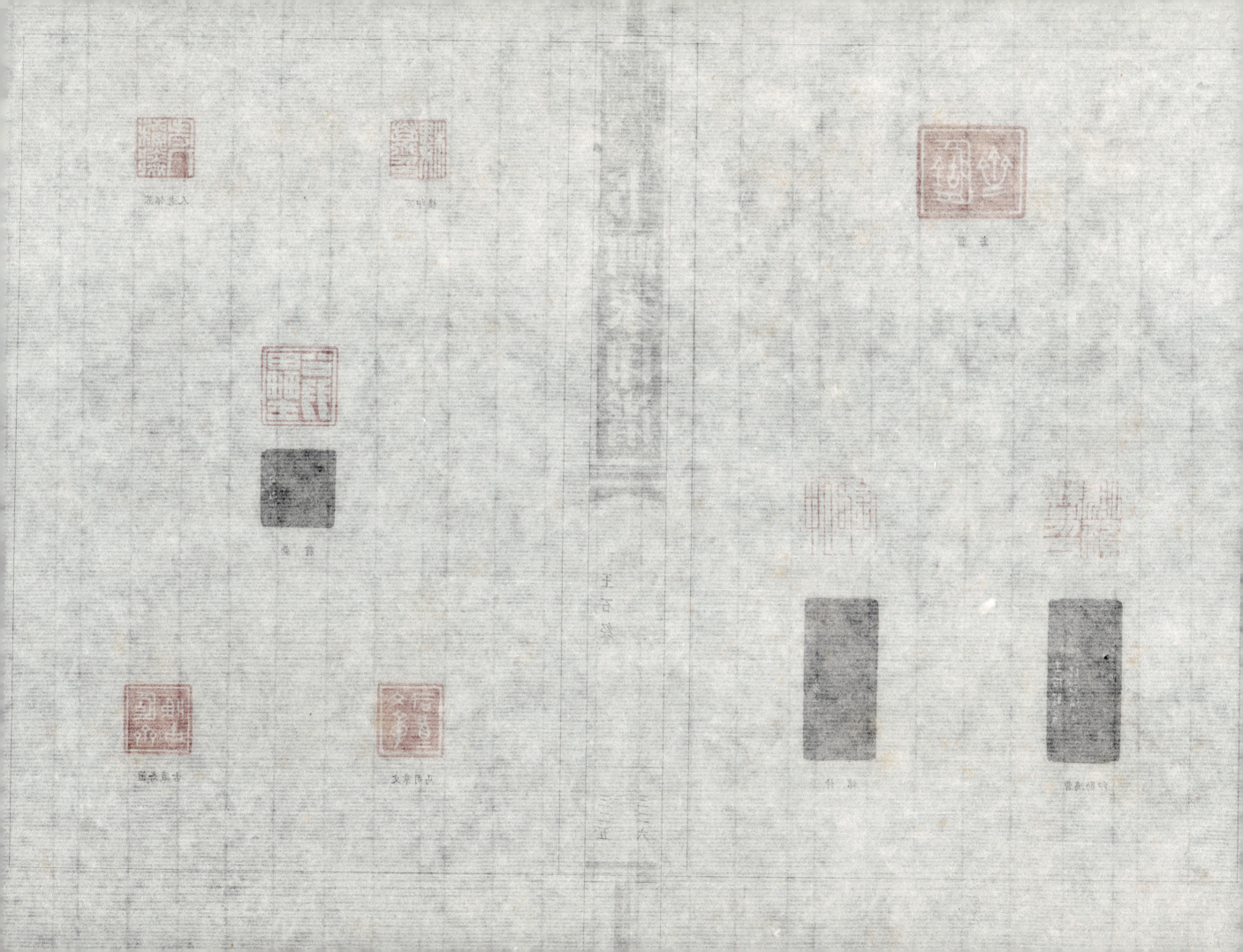

中国著名书画家印谱

王石经

王应绶（一七八八—一八四一）清代书画家、浙派篆刻家。更名王申，又作日申，字子若，一字子卿，江苏太仓人，居苏州。为著名画家王原祁玄孙。绘画得家传，擅长山水，苍劲有致，皆臻佳妙。尝应葛廉山之聘，以砚石百余方，缩摹汉砚刻成《百汉砚碑》，神态毕肖。母老，便不欲远游，一生清贫，鬻画于吴门，与王学浩齐名。书工篆隶，不失古人神韵。精篆刻，治印取径于浙派，风貌介于陈豫钟、陈鸿寿之间。其代表作有「为善最乐」正方白文印，为谷原刻「寄情丘壑」长方白文印等。此外，还擅长刻碑、翻刻与原作不差毫厘。著有《砚史》。

乐最善为

曩此在秋春语论

室邻康宝

斋权铁秦

观大之斯秦集

室范化千

史病滨海



(伏羲画卦)

中国著名书画家印谱

王应绶

叶铭（一八六七—一九四八）篆刻家、出版家，西泠印社创始人之一。原籍新州，世居杭州。少擅篆隶，十余岁即工铁笔，初宗西泠诸家，后溯周秦两汉，于古玺、汉铁印、凿印、玉印及宋元朱文印，皆功力深邃，有手摹《周秦玺印谱》。又篆散刻为《铁华盦印集》。一九三四年，吴振平辑《现代篆刻第一集》，收叶舟刻印十二方。刻碑亦臻绝诣。摹拓彝器款识，尤得僧六舟及李锦鸿秘传。复精金石考据之学。清光绪三十年（一九〇四年），与丁仁、吴隐、王褆等于西湖孤山之阳、数峰阁之侧，辟地若干，仿昔人结社之例，创立西泠印社，擘画经营，以成今日。今仰贤亭亦叶舟联：「涛声听东浙，印学话西泠。」在叶舟著述中，以《广印人传》最为驰名。《广印人传》十六卷，补遗一卷，共得一千八百八十六人，其中第十六卷为日本印人六十三人，由西泠印社印行。吴隐称其「浸以大备，网罗之富，编集之工，茂矣嫩矣，蔑以加矣！」诚然，以言网罗，其人数确远胜周亮工、汪启淑，而史事之翔实，文辞之典雅，未必确长治印，此恐为叶舟所作为不及矣。补遗部分多出诸参阅者之提供，往往有名无传，或夤缘得以附入，未必确实，文辞之典雅，未必确长治印，此恐为叶舟所未详者。曾手篆《西泠印社小志》，另有《金石家传略》《叶氏印谱存目》《歙其金石志》《论印绝句》以咏叶舟：「卅五举中能冥收（使莱孝），纵横错落动银钩（周春）。徐官周愿成书在（丁敬），释韵无如叶景修（倪印元）。」其中，一二句称其工铁笔，三四句谓其著述宏富也。

三二九 三三〇

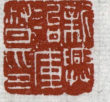

印督库冶兴新

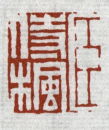

枫侍臣

壑丘情寄

中国著名书画家印谱

叶 铭

任颐（一八四〇—一八九六）晚清海派画家、书法篆刻家。初名润，字伯年，号小楼，一作晓楼。浙江山阴（今绍兴）人。曾卖书画于海上，名重南北，擅长治印。

早年仰承家学，曾从族叔任熊学画，受陈洪绶影响较大。父亲是商人，擅于塑像。其绘画较全面，尤长人物、花鸟。任颐从民间的写真术兼及西洋的速写技法，形成了独特、豪迈的人物画风格。往往寥寥数笔，便能把人物整个神态表现出来，着墨不多，而力有余。他还在继承两宋院体和明清文人画传统的基础上，融汇各家优长，"问途古先，假迳贤哲"，为中国花鸟画开创了清新、活泼的新局面。他的画无论在选材、技法和格调上，都明显地受到民间艺术的熏染，是近代世俗生活的真实写照和市民审美情趣的客观反映，使"四王"以来陈陈相因，暮气沉沉的画坛为之一振，对我国传统绘画的发展产生了一定影响。其代表作品较多，主要有《东津话别图》《松下闻箫图》《稻熟鹌鹑图》《关河萧索图》《苏武牧羊图》，以及肖像画《沙馥肖像》《高邕像》《吴昌硕像》《观刀图》等。

任颐在海派"四任"之中成就最为突出，是海上画派中的佼佼者。在近代中国绘画史上，被徐悲鸿称为"仇十洲以后中国画家第一人"。英国《画家》杂志曾将任颐的艺术与梵·高相提并论，称誉他是"十九世纪最具创造性的宗师"。

孙云

石金同寿

公安陶

人老默持

公 壶

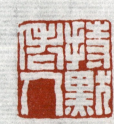

石藏杭州西泠印社

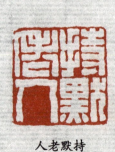

斋在自观





中国著名书画家印谱

任颐

任熊（一八二三—一八五七）晚清画家、篆刻家。海上画派早期的领袖人物之一。字渭长，号湘浦，浙江萧山人。工画，尤擅人物，能治印。他与张熊、朱熊并称海上画派"三熊"。任熊与弟任薰、儿子任预和侄辈的任伯年合称"四任"，以此形成"海上画派"的中坚，而任熊则是开派之祖，对近代画坛影响很大。

青年时期的任熊，游历杭州、宁波、苏州、镇江等地，画技大进。特别是在宁波，得遇名士姚燮，在其家"大梅山馆"看书临画，深得宋人笔法。在姚燮影响下，诗书画得到很大的提高。他居姚燮家时，曾为其诗配画作《姚大梅诗意图》一百二十帧。兴酣落笔，两月余始成，为生平杰作之一。任熊后寓居苏州，往来于上海、苏州一带，以卖画为生。

任熊是绘画全才，山水、人物等无一不能。他的山水画，数量较少，但意境开阔，结构宏伟，精微绚丽，有《十万图》山水册页。其花鸟画，工笔重彩与没骨写意兼收并蓄，将民间艺术与文人画融为一体，并吸取了外来的水彩画技法，情调清新而富有装饰趣味，有纵笔恣肆的画风。其人物画，宗陈洪绶，线条如银勾铁画，风格清新活泼，笔法圆劲，形象夸张，多以历史故事和仕女为题材。

任熊以画名世，但与传统文人不同的是，除了书卷气以外，在他身上还有一股豪侠气质。任熊画过一幅顶天立地的《自画像》，极富有个性，准确地刻画出他内心深处的苦闷与矛盾。在中国美术史上，这是一幅前无古人的自画像。以前家的自画像，大多反映文人生活，以看书、赏菊、弹琴、宴饮等为背景，而任熊的自画像是一种怒目金刚式的人物画，堪称传世杰作。此外，他还有《于越先贤传》《剑侠传》《高士传》《列仙酒牌》等四种木刻画刊行于世，对清代末期版画艺术发展，也起了重大作用。

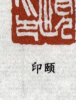
印颐

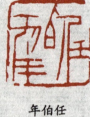
年伯任

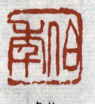
年伯

尚和任

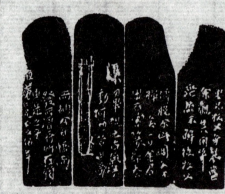
庵颐

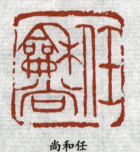
奴画

中国著名书画家印谱

任 熊

任晋谦（生年未详—一八六五后）清代书法篆刻家。字牧父，别署茂才，浙江萧山人。擅长刻印，主要宗法浙派。其面目不局限于某一体，或雄健苍浑，茂美厚重；或古拙遒劲，稳朴雅静。印款善作小楷书，字字有法，笔笔工整。其代表作有『节子手校一过』细朱文印、『任润』正方满白文印等。

书藏阁恩长氏傅天顺

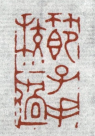

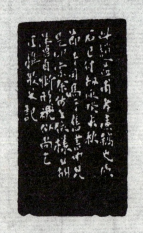

节子手校一过

熊

熊任

印私熊任

信印熊任

 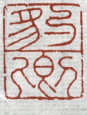

卿豹



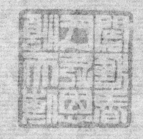
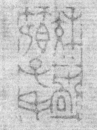

中国著名书画家印谱

任晋谦

江尊（一八一二—一九〇八）晚清书法篆刻家。字尊生，号西谷，又号太吉、冰心、冰心老人、意延居士，钱塘（今浙江杭州）人，斋堂为意延斋。晚年居吴中（今江苏苏州）。工篆刻，为赵次闲入室弟子，守浙派之法，传乃师衣钵，功力极深，印风工稳恬静，与师相近，刀法劲挺活泼，印文变化深得汉法。其代表作有「吴熙之印」正方加框白文印、「晓驷」正方朱文宽边印等。戴熙、黄谷原为其作《西谷图》卷，均名流题咏。名载《广印人传》等书。

印琛之赵

藏馆香寒氏张唐钱

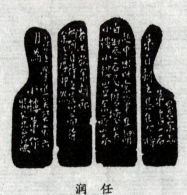
润 任

印之楝傅

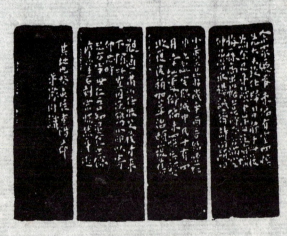
诊书黄小

中国著名书画家印谱

江 尊

严坤(生年未详—一八四六后)清代浙派书法篆刻家。字庆田,号粟夫、杉青寓公。别号茹花外史。斋堂为石公居。归安(今浙江吴兴)人。秉性朴实,为人忠厚。工诗,取意倔强。擅长治印,取法浙派,工稳苍秀,形神在陈豫钟、陈鸿寿之间。尝曰:"凡作朱文,不难丰秀,而难于古朴;不难整齐,而难于疏落。操刀者须精神团结,意在笔先。"存世有《溲勃丛残》《太上感应篇印谱》。

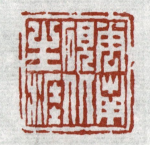
涯生北砚南华

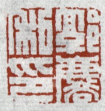

印私麈郭

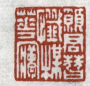
骢晓

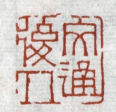
人后通文

梦花梅忏替君愿

印之煦吴

中国著名书画家印谱

严坤

何昆玉（一八二八—一八九六）清代金石学家、书法篆刻家。字伯瑜，斋堂为百举斋、吉金斋、乐石斋。广东高要人。性嗜古，富收藏，尤喜收藏古铜印，亦擅刻印。曾客著名收藏家陈介祺家，赏奇析疑，见闻日广，遂精鉴别。尚精通医术。擅长墨拓彝器，与吴中李锦鸿齐名。治印宗法汉人，旁参宋元朱文，用刀洁净，得力于汉铸印，布局庄重严实，不作破损之态，有娟秀之韵。参与《十钟山房印举》的编次钤拓。存世有《吉金斋古铜印谱》《乐石斋印谱》《百举斋印谱》《端州何昆玉印谱》等。

其中，何昆玉辑《吉金斋古铜印谱》六卷六册，续谱一卷一册，共七册。版框横九点五，竖十二点八公分，书口有「吉金斋古铜印谱」字样。皆潘毅堂旧藏《看篆楼印谱》之印，后归何昆玉。共收录一千二百六十六印，内官印一百卷所录为壬戌年所得之古铜印二百余钮，计官印三十八方，私印一百八十四方。有序文二则，分别为程瑶田之《看篆楼古铜印谱叙》及何昆玉自序。

赏鉴园梦

读侍林翰官曾

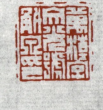

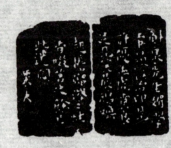

印泉斛号光文字潮万

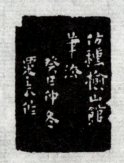

福为学多

学是此只

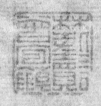

中国著名书画家印谱

何昆玉

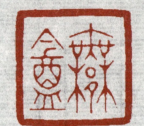

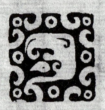

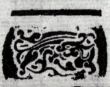

盦邾

箴子氏方

印之颐浚

馆仙游小

中国著名书画家印谱

何昆玉

吴涵（一八七六—一九二七）晚清书画篆刻家，浙江安吉人，为吴昌硕次子。字子茹，号臧戡，别署藏戡，因诞于湖州，故有湖儿、壶儿、阿壶等乳名。于训诂、词章和金石书画，均有建树。因其家学渊源，全面继承父学，篆刻尤为所长，缶翁晚岁应请索刻过忙，时亦道之捉刀。惜其先于乃父去世而未著大名。

臧戡幼而颖悟，颇嗜文艺。八岁，昌硕先生延王竹君为师，课其诗书。后又遵父命向虞山名诗人沈石友习诗，诗品甚高。年二十八游宦江西，前后凡九载。先在新淦县总办膏捐局任职，尝见缶翁是时家书，力戒官场陋习。后累官至万安县令。民国以后，臧戡亦先后服官山西太原、黑龙江哈尔滨，昌硕先生以年老催之再三，历十年始倦还。一九二二年返沪，任名画家兼富商王一亭秘书。一亭画受缶翁濡染，晨起必作画二三小时始往公司视事，挥洒迅疾，日必十余纸。臧戡固谱于此道者，以俟一亭论定。臧戡通古籀六书，擅古文辞，汉隶甚得《张迁碑》神髓，气骨开张，遒劲横肆。复精鉴别古器物。能绘事，粗枝大叶，随笔点染，别具奇趣。而篆刻则得于乃翁及汉印、封泥、古陶等为多。分朱布白，神采奕然，有《古田家印存》传世，为西泠印社早期社员。臧戡遗刻，传世不甚多，日本同道极珍其作。曾见「郁勃纵横如古隶」「千里之路不可扶以绳」两巨印，其旁有「此二印系缶翁手刻」数字，乃缶翁手笔，至可宝贵。一九二七年夏，偶感小疾，遽尔逝世，时年仅五十二岁。

沙孟海《沙邨印话》述及子茹印亦若是：「印法多用缶老中年以前体，余每以此辨识大小吴真伪，所变，乃右军年少时法，子茹印是。子茹前缶老半岁卒，家人恐伤老人心，秘弗以告，阳称东游日本。直至老人殇，终未知子茹先已物化也。」

康寿贵富信印颐浚方

百举斋

中国著名书画家印谱

吴 涵

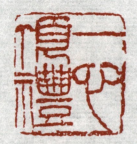
礼顶心一

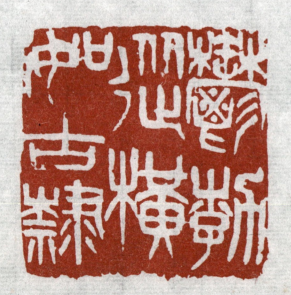
隶古如横纵勃郁

物一无来本

园梓

印之迈吴

三四七
三四八

中国著名书画家印谱

吴 涵

吴隐（一八六七—一九二二）晚清民国时期书画篆刻家。原名金泉，后改石潜，号潜泉，又号遁盦，今作逎盦。斋号篆籀簃、松竹堂。浙江绍兴人。工书画，精篆刻。

一九〇四年与丁仁、叶铭、王褆创设西泠印社于杭州西湖孤山，又在上海福建路归仁里（即今广东路）开设西泠印社，经营书画篆刻用品，编辑出版印谱，参加上海题襟馆的金石书画活动。一生除篆刻创作活动外，编印了大量的篆刻著作，石潜先后编成《吴石潜摹印集存》《周秦古玺》《遁盦金石》《遁盦集古陶存》《遁盦古砖存》等数十种，风行一时。而集古今名人楹帖三百余家缩刻千石，名曰《古今楹联汇刻》，尤为巨制。所创木刻仿宋活槧，排印书籍，亦一时称善，所辑《遁盦印学丛书》《遁盦金石丛书》即以是种刊本行世，惠泽艺林，功谓大矣。吴隐于印从浙派入手，曾得吴昌硕亲授以钝刀中锋之法，印风为之一变。由于他精通金石碑版，兼及陶、玺、封泥、古泉之类，又富收藏，孕育变化，益加浑厚苍劲，古趣盎然。丁仁《咏西泠印社同人诗》中有吴氏一首：「绝技刀藏埒数公，阿谁双眼辨真龙。风流更有吴公子，铷阁尤传铁笔工。」

先生之于西泠印社功不可没，他一九一五年建逎盦和潜泉，一九二〇年建观乐楼，并前后四次捐资，金额为创始四英中之最。印社创建，他在孤山凿一小池，泉涌不息，遂命名「潜泉」，并以为号。石潜的另一贡献是与其夫人孙锦（织云）合制书画印泥，创办一专制印泥之企业。当年，石潜在沪上销售所制纯华印泥。昌硕先生亲篆招牌，指导改进配方，选定色泽，一九一六年命名所产第一个品种为「美丽朱砂印泥」。以制作精细，配料严格，质地细腻浓厚，色泽沉着而鲜明，冬不凝冻，夏不透油，印于纸上有立体感而著称。一经面世，便誉满印坛，其名不胫而走。

庐草阴樾

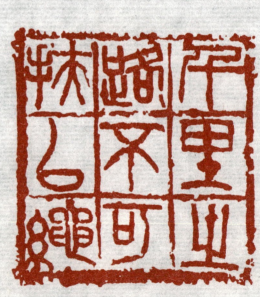

千里之路不可扶以绳

中国著名书画家印谱

吴 隐

吴大澂（一八三五—一九〇二）清代金石学家、古文字学家、书画篆刻家。初名大淳，避清穆宗讳改名，字止敬，又字清卿，号恒轩，又别号白云山樵、愙斋、郑龛、白云病叟。吴县（今江苏苏州）人。同治七年（一八六八年）进士，官至广东、湖南巡抚。曾参左宗棠西行大营，在吉林助铭安练兵，故参与中俄边界及中日订约之交涉。中法战争时会办北洋事宜。光绪二十年（一八九四年）甲午中日战役，因督师失利，被遣回籍，为龙门书院院长。闲暇喜收藏彝器玉石，得宋微子鼎，铭文客字作愙，因又号愙斋。十七年与顾沄、黄念慈等结书画社于怡园。擅画山水、花卉，用笔秀逸，饶有雅韵，得力于金石书法。他的篆书很有特色，工稳严谨，将小篆与古籀文结合，功力甚深，即平时书翰也常用工整精绝的篆字为之，规矩整齐，别有情致。向桑称其：「工小篆。酷似李阳冰，又以其法作钟鼎文，为世所推重，行书则师曾文正（曾国藩）。兼擅刻印，风格古朴。」

其传世作品有同治八年作《梅花图》，现藏故宫博物院，十三年作《匡庐瀑布图》轴，图录于《晋唐五代宋元明清名家书画集》。一九一五年神州国光社出版《吴清卿临黄小松访碑图册》。著有《说文古籀补》《古字说》《古玉图考》《恒轩吉金录》《愙斋集古录》《愙斋诗文集》《愙斋砖瓦录》等。《清史稿》卷四百五十有传。

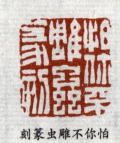

祺寿

刻蒙虫雕不你怕

章士学大

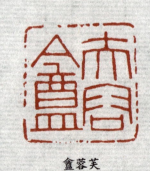

盦蓉芙

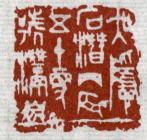

泉潜号更十五辰丙潜石隐吴

吴颖



袁斯

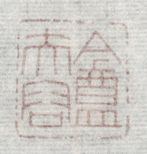
芙蓉盒







中国著名书画家印谱

吴大澂

三五三
三五四

石金得所斋窗

简小斋退

卿硕

印萱景吴

吴文铸（生年未详—一八六八后）清代书法篆刻家。字子襄，安徽广德人，寓居禾城（今浙江嘉兴）。斋号为琴东小室。工分隶，擅长治印。写花果，濡染有致。名载《广印人传》。

信印之铸吴

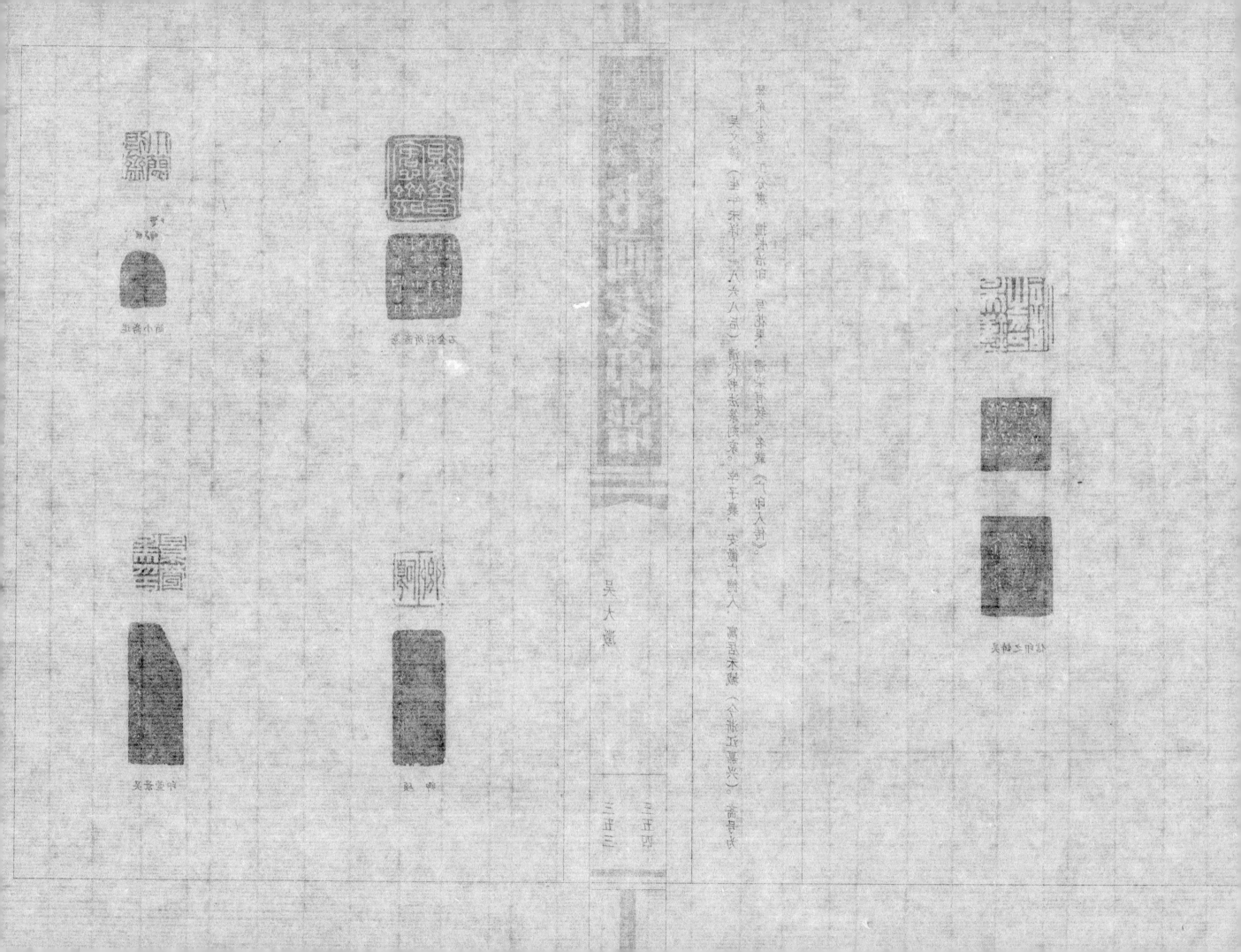

中国著名书画家印谱

吴文铸

吴让之（一七九一—一八七〇）清代书画篆刻家。原名廷飏，字熙载，为避同治帝之讳，五十岁后更字让之，号让翁、晚学居士、方竹丈人、言庵、言甫等。祖籍江宁，居江苏仪征。包世臣的学生，邓石如的再传弟子。

让之一生清贫，但毕生致力于书画篆刻研究。擅作四体书与写意花卉，其篆书和隶书学邓石如，行书和楷书取法包世臣，其中成就最大的是篆书。让之篆刻学邓石如而能自成面目，为后世所宗法。他的艺术成就得到了艺术大师吴昌硕的高度评价："让翁平生固服膺完白，而秦汉印玺探讨极深，故刀法圆转，无纤曼之习，气象骏迈，质而不滞。"吴昌硕还说过："余常与人学完白不若取经于让翁。"此语代表了当时人们崇敬吴让之的心情。他的篆书汲取了邓石如端庄、浑厚的风格，又加以自己的理解，使之更加飘逸、舒展、柔中带刚，法度严谨。"窃以刻印以老实为正，让头舒足为多事。"吴熙载以此为自己刻印的艺术准则，形成了方中寓圆、刚柔相济、粗细相间、妍美流畅、婀娜多姿的篆刻艺术特色。其用刀或削或披，流畅自然，突出笔意。行草印款，飘逸劲丽。吴熙载的篆刻艺术，既是一个学习邓石如的典范，更是独领晚清印坛风骚的一个高峰。"学完白不若取经于让翁"，正是对他艺术成就的充分肯定。

让之的晚年运刀更臻化境，在浙派末流习气充满印坛的当时，将皖派中的邓派推向新的境界，对清末印坛的影响很大，但惜乎受邓石如和包世臣的束缚太深，未能形成创新的风格。一生刻印数以万计，但多不刻边款，以致流传甚少。著有《通鉴地理今释稿》。

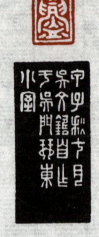

铸文

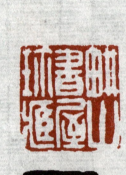

藏珍屋书山畔

馆花藤银







文彭

赵彝寿印

何山除暴安良篇

中国著名书画家印谱

吴让之

士铜字一

室雷抱

日一慎日

斋是因

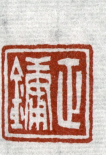
镛 正

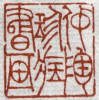
画书藏珍陶仲

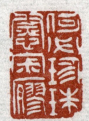
寥寂慰珠珍必何

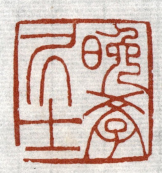
士居学晓

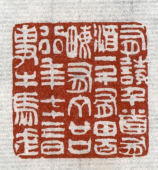
亩百田有斗一酒有首千诗有
走马牛事日三十七年行口廿丁有

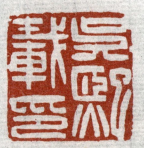
印载熙吴

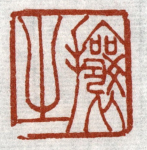
之 让

三五七 · 三五八

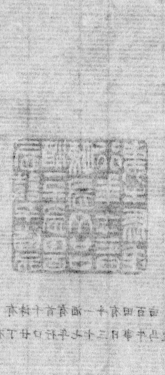

宇文石金藏收截熙吴征似

斋各无震

似色颜求不足意

海沧经曾

中国著名书画家印谱

吴让之

轩彝两

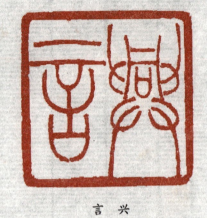
言兴

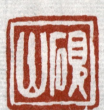
山砚

三五九
三六〇

中国著名书画家印谱

吴让之

（印面两）载熙　印飏廷吴

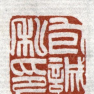

印私诚包

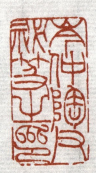

印之笈秘父陶仲岑

人生再

轩慎师

士铜

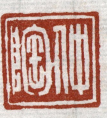

陶仲

三六一
三六二

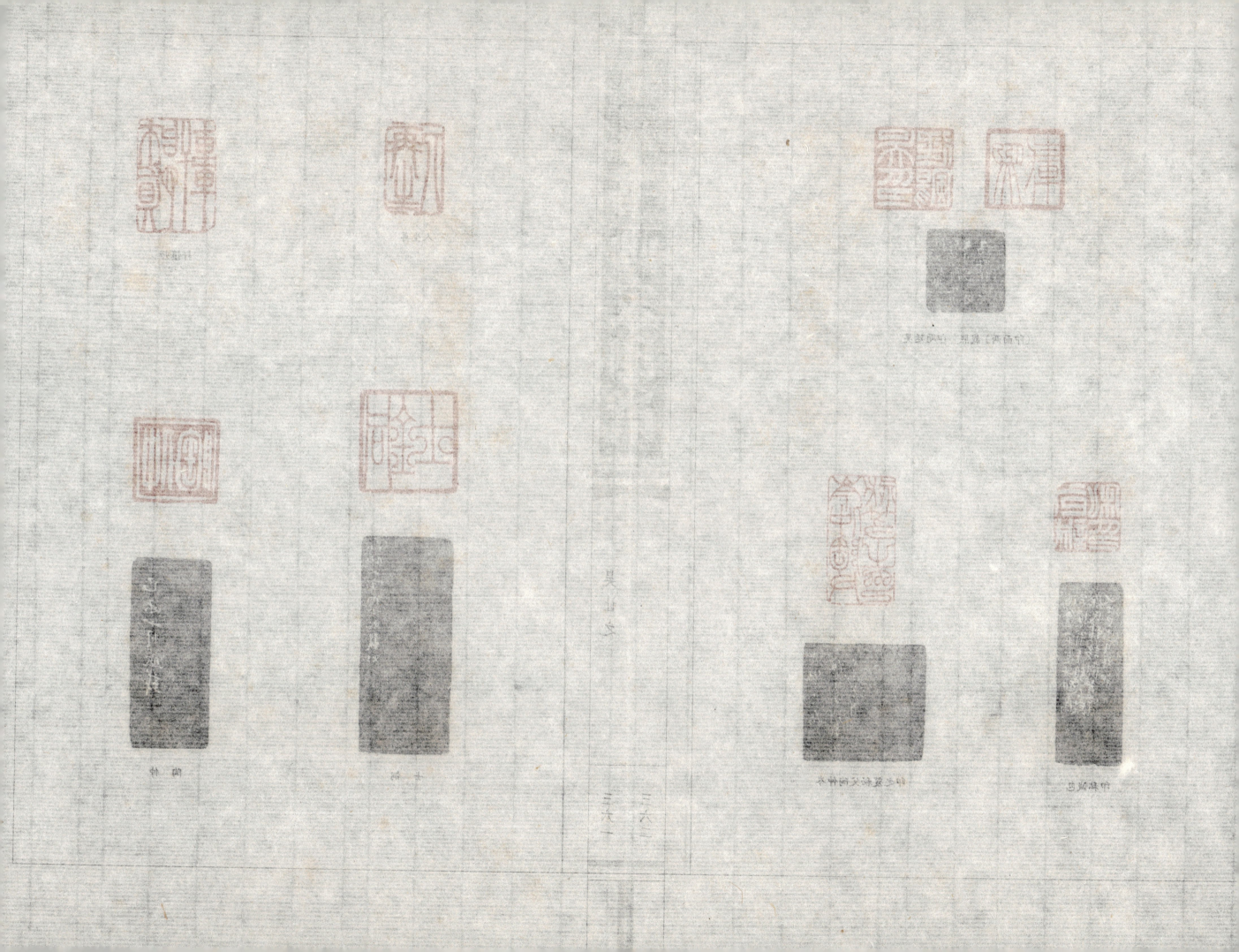

中国著名书画家印谱

吴让之

吴昌硕（一八四四—一九二七）初名俊，又名俊卿，字昌硕、仓石，别号缶庐、苦铁、破荷、大聋、老缶、缶道人、酸寒尉、芜菁亭长等，七十岁后以字昌硕行。清末曾任江苏安东知县一月，后寓上海，鬻艺为生。他是清末海派画家杰出的代表，也是一位纵跨中国近现代的杰出的艺术大师。其诗、书、画、印均能博取众长，自成一家，当世誉为四绝。吴昌硕的艺术、学问和道德，为世所重，众望所归。一九一三年被公推为西泠印社首任社长。他的篆刻作品朴茂浑厚，往往在不经意处见功力，蔚成一派。形成了气势磅礴，雄浑苍劲的新印风，将清代以来的印学研究推向了一个新的高峰。吴昌硕亦工书法，尤擅写石鼓文，雄健朴厚，自开新面，独树一帜。三十岁后作画，受任颐的启发很大，并吸收徐渭、赵之谦等诸家法，兼以篆书、狂草笔意入画。作写意花卉蔬果，笔酣墨饱，苍莽浑厚，别开生面，题款钤印，配合有致，对推动近现代写意花卉画发展居功至伟。百多年来，流风余韵泽及海内外，影响极其深远。

清峻堂

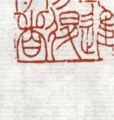
 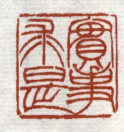

是求事实　者学退易进难　印飏廷吴
水为难者海观　难知不过经非事
（印面五）



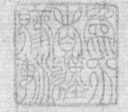

中国著名书画家印谱

吴昌硕

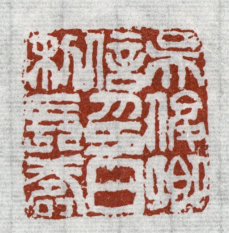
吴俊卿信印日利长寿

美意延年

葛扮

破荷亭

三六五
三六六

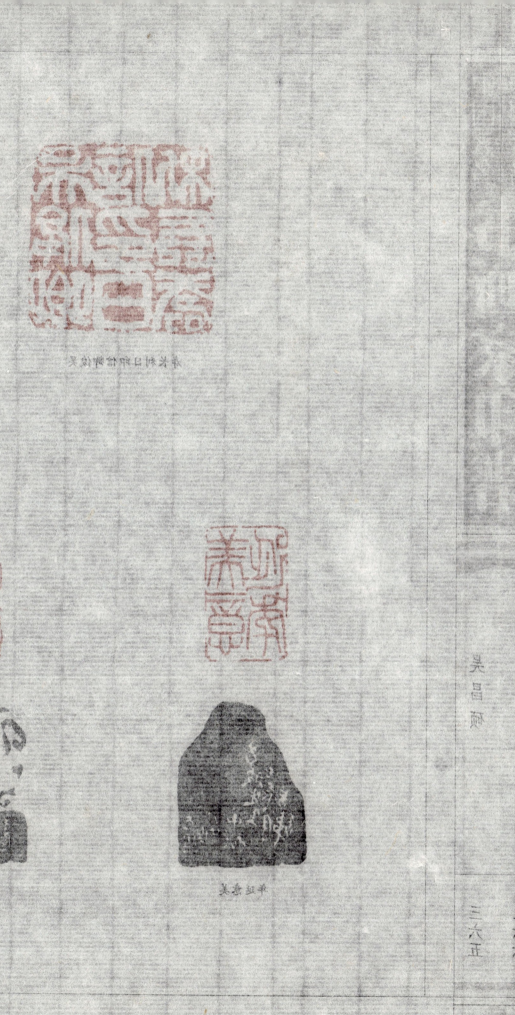
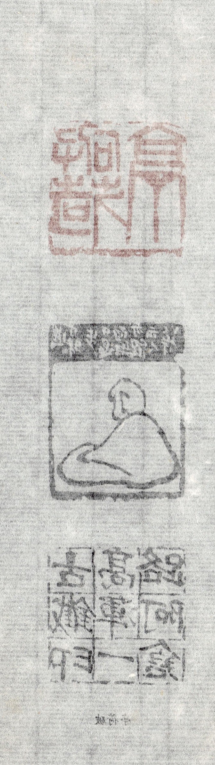



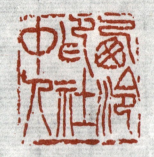
人中社印泠西

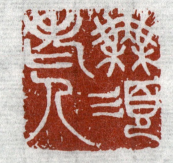
人老须无

日十五令泽彭先官弃

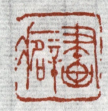
令东安月一

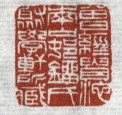

村山南池贵经曾
藏所轩学聚氏刘

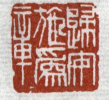

章为施安归

舞鹤　　辟画

中国著名书画家印谱
中国著名

吴昌硕

三六七
三六八

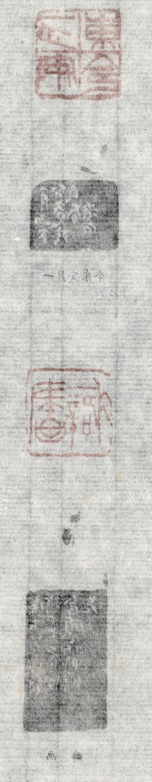
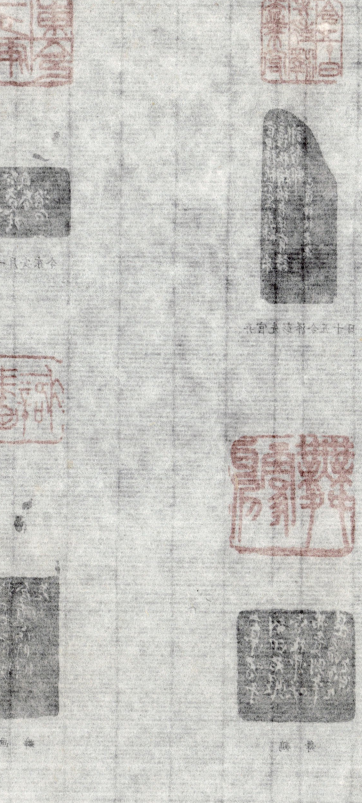

中国著名书画家印谱

吴昌硕

楼日海

卿俊吴

卿俊吴

信印记掌蟫柳蠼童记书史内阁雷忽双

趣乐圃耦

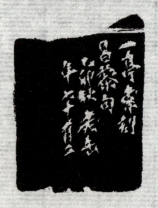

菊中霜鲜鲜

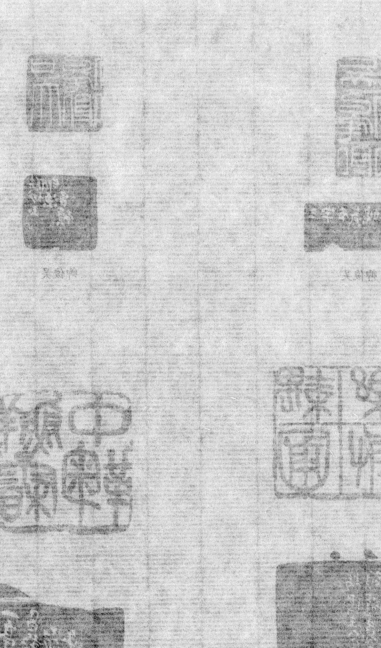

中国著名书画家印谱

吴昌硕

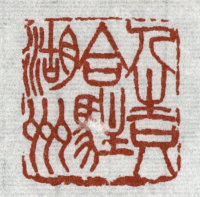

州湖住合尺生人

印之卿俊　硕仓

（印面两）

静宁爱我

三七一　三七二

行將之印
(附邊款)

奧精美齋

蘇公尊年

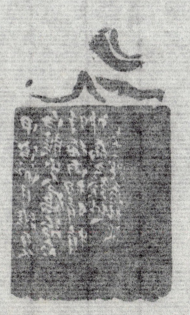

人生只合住湖州

吳昌碩

三十二

中国著名书画家印谱

杨澥

杨澥(一七八一—一八五〇)清代书法篆刻家。原名海,字竹唐,号龙石,晚号野航,又有聋石、石公、聋彭、聋道人、野航逸民、石公山人等别号。江苏吴江(今江苏苏州)人。篆刻早年学浙派,后专攻秦汉玺印,力矫妩媚之习,所作有自家面目。晚年以正书、隶书作边款,深得汉魏六朝碑刻遗意,有「江南第一名手」之誉。竹唐深研金石考证,字画均能,亦是刻竹之名手。刻竹用刀不以光洁取悦于人,讲究传神。道光甲辰年(一八四四年),因半身不遂而不利捉刀,以后难见其作。后人将其印作编成《杨龙石印存》二卷。

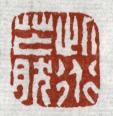

然芒道此

镕金门津

吴昌硕

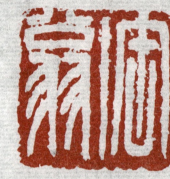

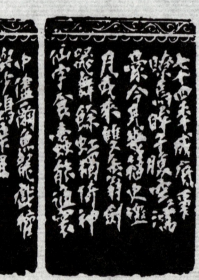

翁缶

汪退初堂之印

汪曰桢印

华山

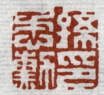
孙懋勋印

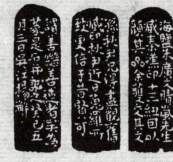
秦汉三十印斋

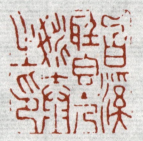
白听溪香主人姚泰之印

中国著名书画家印谱

杨 澥

三七五
三七六

中国著名书画家印谱

杨澥

汪筠（一八一三—一八六四）清代书画篆刻家。字伯年，号百砚、伯研、年道士、南湖老渔，钱塘（今浙江杭州）人。官至福建清流知县。工诗画，擅长山水、花卉。亦工篆隶，长于刻印，追摹秦汉玺印，旁及西泠诸家，时与何绍基、张廷济为金石交。著有《樽山韵水草堂诗文集》《水红花馆集》等。又精鉴赏，与吴咨、赵之谦并称三杰。

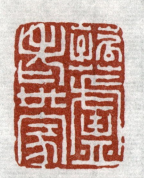

家世老芦菔

印徐则林

丞中左江帅节东河

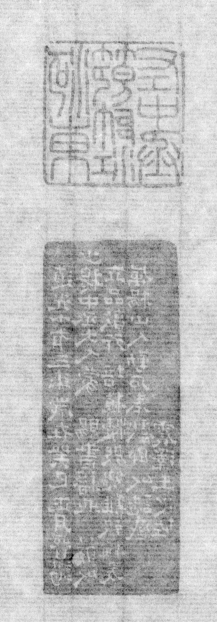
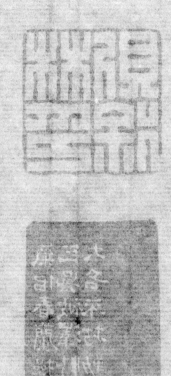

中国著名书画家印谱

汪 镌

沈爱濩（生年未详—一八四七后）清代书法篆刻家。字琴伯、寿伯，别署萱，斋号为小长庐、卍云小筑。浙江嘉兴人。沈道脾之子。秉承家学，能诗，擅长医术，出入秦汉，得益于浙派诸家，古雅浑厚，苍劲朴茂。工篆刻，印款往往注明用刀之法。冯柳东跋其《卍云小筑印谱》云：「佶屈参差，汉印之妙诀也。钝丁（丁敬）不得专美，次闲（赵之琛）何论焉。」存世有《卍云小筑印谱》。名载《广印人传》。

卖青丹幅写来闲钱孳造间人使不

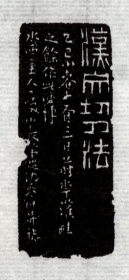

记书图楼砚十

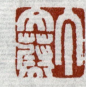

蔚文丁

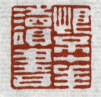

书读年十不恨

父叔蓝蔚文丁

斋之黑守白知



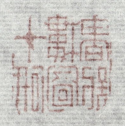

中国著名书画家印谱

沈爱蘐

陆泰（一八三五—一八九四后）清代书法篆刻家。字岱生，长洲（今江苏苏州）人。斋号为寿石庐。擅医术，工治印。其篆刻宗法秦汉，参仿明清诸贤，尤致力于浙派，继杨龙石（澥）之后为吴中名手。印作面目多样，皆工整稳健，有洁净秀丽之趣。其代表作有甲午（一八九四年）所刻「商贤后裔」「长州峨士富贵长年」对印，款署为「时年甲周」故推定生年为一八三五年。

印之法顾

珊幼

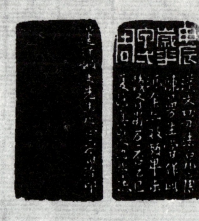

周一甲花岁辰甲

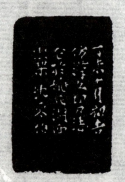

悦怡自可只

余有乐贫虽老东



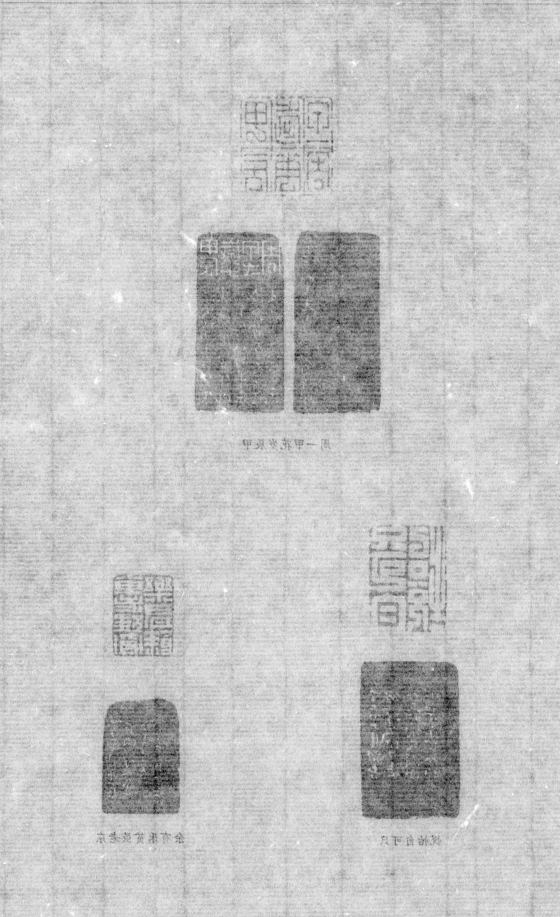

中国著名书画家印谱

陆 泰

陈雷（生卒年不详）晚清诗人、书画篆刻家。原名彭寿，字震叔，一字古尊，号老菱，又号瘤道人，钱塘（今杭州）人。书学陈曼生，尤工篆刻，其印主要宗法徐三庚，白文、朱文均得徐三庚之神韵。著有《养自然斋诗集》。名载《广印人传》。

英作

答如来兴

生日生花百

肃手士直

印私鄂徐

苑州长水绿临家







朱素咏若

甘旸

朴夫

中国著名书画家印谱

陈 雷

陈衡恪（一八七六—一九二三）晚清书画篆刻家，字师曾，号槐堂，又号朽道人或朽者，所居名唐石簃、染仓室（吴昌硕又字仓石，用染仓为名，以示受吴昌硕的影响很深）、安阳石室等，江西义宁（今修水）县人。其父陈三立，字伯严，世称散原先生，是清末著名诗人。陈师曾从小就受到良好的艺术熏陶。他六岁学画，十岁时，在写大字诗文方面已显露才华。一九〇三年夏，他从北京赶日本留学，入高等师范学博物学。归国后曾任北洋政府教育部编审，长期从事美术教育。一九二三年夏，他从北京赶回南京服侍病重的继母，继母病故后一月，他也由于悲哀过度而发病逝世，年仅四十八岁。中外艺术界为之哀悼，梁启超把陈衡恪的不幸逝世称为「中国文化界的大地震」。

陈衡恪才华横溢，声誉很高，但待人真挚，对朋友热情相助，对晚辈则悉心提拔。艺术大师齐白石当年就是听从了陈师曾的建议，衰年变法，走上了吴昌硕开创的大写意花卉道路，最后自成风格。两位艺术大家在艺事上相互影响，所以白石老人有「君无我不进，我无君则退」之句。他们的友谊终生不渝，在艺坛上传为佳话。陈衡恪在南京求学时，曾与鲁迅交往，后来同在教育部任职，归国后又同在日本留学，意趣相合，交往甚密，衡恪曾为鲁迅作画治印，为其所珍视。

陈衡恪在诗文书画方面都有很深的造诣，绘画擅长山水、花卉，所作道释人物最为庄严肃穆。而用速写漫画的形式描写北京的风俗人物，也能在不经意的家家几笔中传神寓意，为人所称道。书法宗法汉魏六朝，上溯钟鼎、甲骨、石鼓、秦权，喜用狼毫秃颖作书，沉着厚重，苍老刚健。篆刻能得吴昌硕神髓，在学吴派篆刻的印家中，能独具面目。著有《槐堂诗钞》《染仓室印存》《中国绘画史》等。

西园书翰

玉照堂

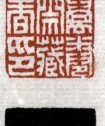

姚镛私印

八万卷斋藏书印



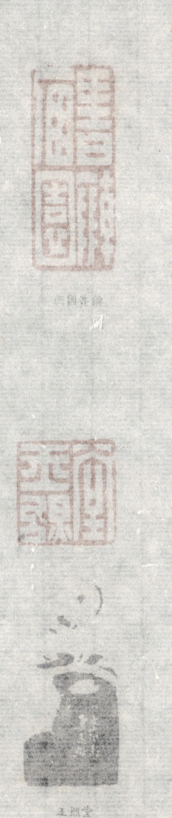



西泠印社

胡甲持志老人





中国著名书画家印谱

陈衡恪

一日之迹

老复丁

冰川旧客

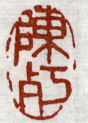
陈朽

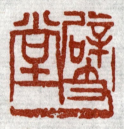
槐堂

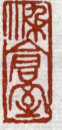
染仓室

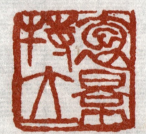
抱景特立

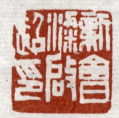
新会梁启超印

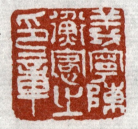
义宁陈衡恪之印章

三八七
三八八

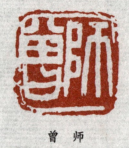
曾师

珊阑意春

画自吾画

人道朽

氏陈章豫

人道朽

天中壶

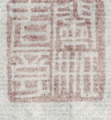
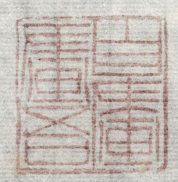
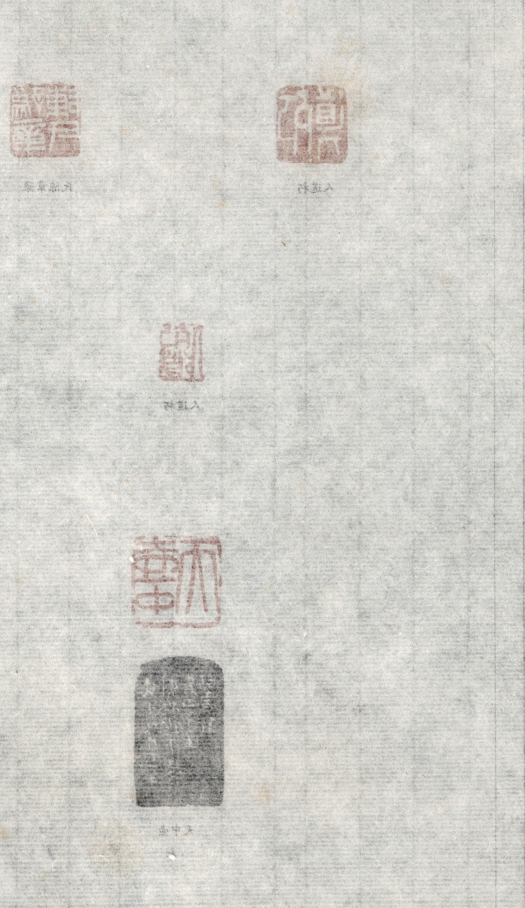

中国著名书画家印谱

陈衡恪

郑文焯（一八五六—一九一八）晚清词人、书画篆刻家。字俊臣，号小坡、叔问、大鹤山人，又号冷红词客。光绪二年（一八七六年）进士，曾官内阁中书。奉天铁岭（今属辽宁）人，隶正黄旗汉军籍。生于世代仕宦之家，幼年随父游南北。承家学，工诗词，通医理，精金石考证之学，能篆刻。擅绘画，山水高古，颇有华嵒骀荡神趣，其花卉挥洒自如，有徐渭余韵，亦擅人物。辛亥革命后，入沪，以遗老自居，先后辞绝清史馆纂修及北京大学教授之聘，闭门不闻世事，鬻画行医，常往来于苏沪之间，人称诗医。

郑氏博学多才，复精音律，而其填词造诣尤深，词名满大江南北。叶恭绰评其为"卓然为一代作家"，与朱孝臧、王鹏运、况周颐三人被称为清末四大词人。郑氏词别具风格，其特点有五：一是内容充实，结构完整；二是感情深厚，真挚动人；三是含蓄蕴藉，旨远意深；四是修辞婉丽，刻划细腻；五是声律严谨，音节和谐。先生于印，少即游心摹制，虽不常作，然嗜之至老不倦。缶翁与之同寓吴中，闲谈亦往往及此。先生论印，每有胜义，如云："汉兴有缪篆，为刻印之独体。盖谓意存心手之间，绸缪经营，别构一格，形与势合，追琢成章。"由此可见其印学之造诣。所著书甚富，自写定书目凡三十九种，所著词有《瘦碧》《冷红》《比竹余音》《苕雅余集》等。吴昌绶并其所撰《司学龠律》等合刊为《大鹤山房全集》。殁后，戴正诚恰其诗稿校定刊付，成《郑叔问先生年谱》。一九三三年，龙榆生又曾辑其对前代各家词集批校文字以及遗札中有关词学的论述，成《大鹤山人词话》。

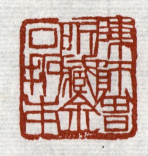

寿石金

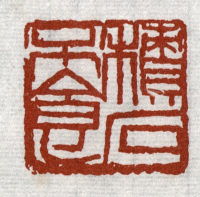

本拓石金藏所曾师陈

食不石积



中国著名书画家印谱

郑文焯

胡钁（一八四〇—一九一〇）晚清书画篆刻家。字匊邻、菊邻，号老匊、不朽、废鞠、竹外厂主、湘波亭主、抱溪老渔，又号晚翠亭长、石门诸生。工诗、擅书。偶画兰菊，亦隽逸有致。精刻竹。治印宗秦汉，与吴昌硕相骖靳。浙江桐乡县人，是中国篆刻史上的一位重要人物。

胡钁的篆刻，以质朴、自然、清朗、浑穆的特点著称。在他的印章中，很少见到粗壮的满白文，而最常见的是遒劲、清逸的细白文。在章法上，胡钁的印章常常于疏落中有紧凑之感，深得自然之趣。不喜长跋，边款多为顶款或穷款，连纪年都很少。功力之深，实无其匹。宋元以下各派，何能臻此？他处理笔画悬殊的印文，更能体现其功力深厚。

「胡钁的篆刻得力于玉印、凿印、诏版，细白文的成就就很高。转折如曲铁，错落有致，看似草率从事，若非苦心经营，清逸有书卷气。胡氏又擅诗词，偶亦作画。其山水小景，仿佛石谿（髡残）。喜在金石拓片上补写兰菊，即由他补兰菊而成图。胡钁还兼精砚刻、碑刻、木刻及竹刻。

胡钁书法初学虞世南、柳公权，继而致力于汉魏碑版，达到毫发不差，不失神韵的境地。当代诗人与金石书画家吴藕汀《大唐圣教序》《麻姑仙坛记》等著名书法作品，也有咏胡匊邻诗一首：「小技雕虫秦汉摹，最难白细与红粗。老人不是迂儒辈，秋墓名留西子湖。」其印学著作有《晚翠亭印存》《胡钁印谱》，辑有古铜印印谱《晚翠亭藏印》等。

竺老

盦绳氏葊

古摹芬祖



瑑

天冬室珍藏

毒生印

权量韵古

陈文敏



中国著名书画家印谱

胡钁

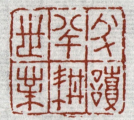
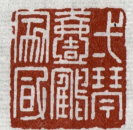

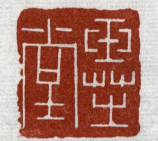
求绎数高

印私晋臣

半耕半读世业

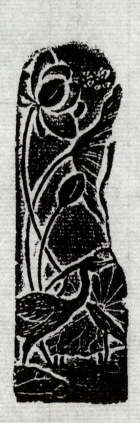
一琴一鹤家风

子寿审定真迹

玉芝堂

书库抱残生

三九五
三九六

楚生沙文之子印

风雨一盾水大幸

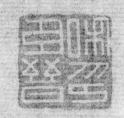
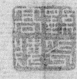
朱其槐印

陈味香印

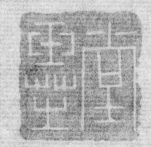
王芝田

陈味香印

鸳鸯宝真是全

頻迦館一琴

業精於勤荒於嬉

中国著名书画家印谱

胡钁

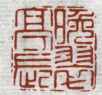

长亭翠晓　　印臬鸣汪　　乐安生长镼胡门石　　玩精镼胡门石

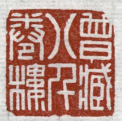
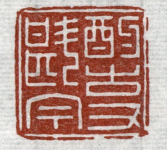

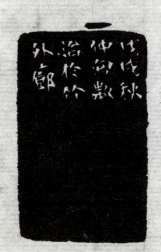

印画书藏庵乐程昌西　　楼卷千八藏曾　　今斟又古酌

三九七　三九八

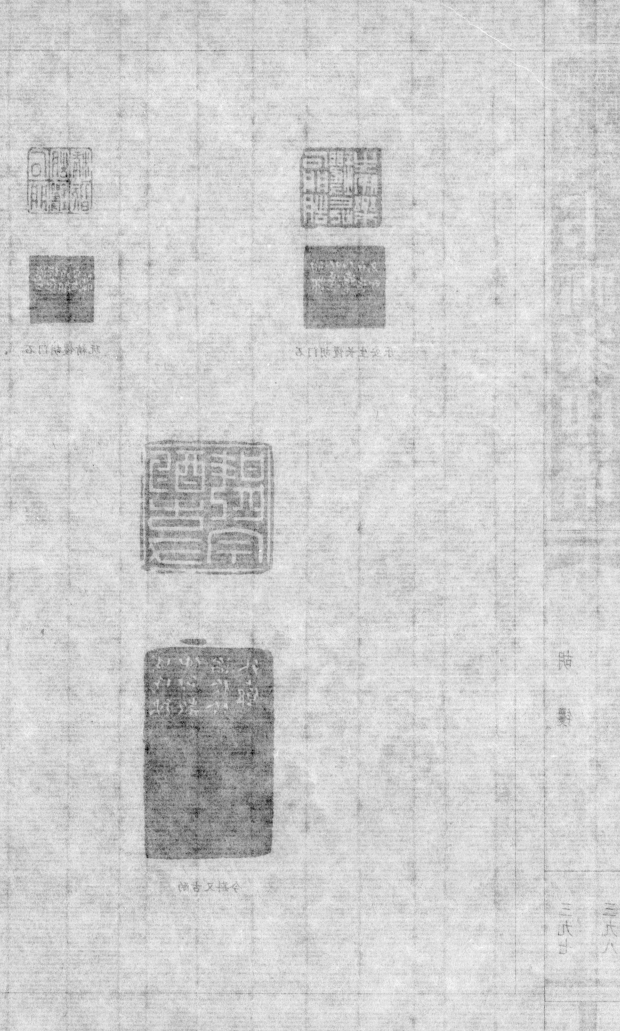
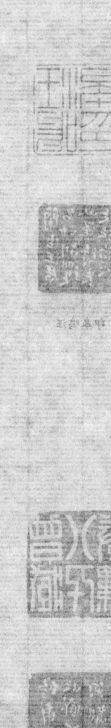
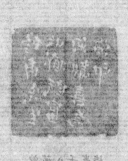

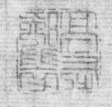

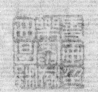

中国著名书画家印谱

胡钁

赵穆（一八四五—一八九四）晚清书画篆刻家。原名垣，字仲穆，又字穆父、牧父，号穆盦、牧园、印侯、铁君、老铁，别署牧龛居士、琴鹤生、兰陵居士、昔非居士、龙池山人、守愚道人等，昆陵（今江苏常州）人。性高旷，多才艺，能刻竹，还擅长制紫砂泥壶，画佛像。早年寓扬州，受业于吴让之十余年，不为师法所囿。其书法，尤精于篆刻，潜心追摹秦汉玺印，糅合皖、浙两派印风之长，广泛吸取古器物铭文入印，颇得朴茂雄浑之趣，不事修饰，生气盎然。印风独树一帜，一时从学者甚多。后去苏杭等地，广泛搜集金石碑版，丰富入印文字，使印风更为恣肆磅礴，健，丰富入印文字，使印风更为恣肆磅礴。

著有《孔庙先贤爵里印谱》《双清阁印存》。光绪二十年（一八九四年）又辑自刻印成《百将百美合璧印谱》（亦名《古高士印谱》《珠联璧合百将百美印谱》）。近现代著名书画篆刻家邓散木独好其印，曾搜集数十印精拓成《赵仲穆印存》一书。

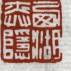

印之质黄

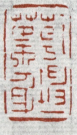

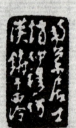

身叶一坤乾

隐弈湖西

斋闲可亦

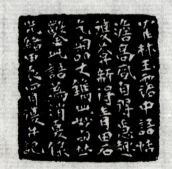

年小如长日古太似静山

三九〇〇



黄燮之印

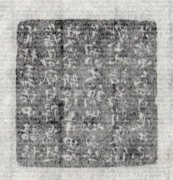
辛亥永日吉古大荣蘅山

姚燮二十

中国著名书画家印谱

赵 穆

赵之琛（一七八一—一八六〇）清代篆刻家、画家。字次闲，号献父，别号宝月山人，浙江钱塘（今属杭州）人。为西泠八家之一。

他一生未入仕，以金石书画自给自娱，性耽佛学。多才艺，生性嗜古，精通金石文字，阮元所著《积古斋钟鼎彝器款识》中的古器文字，多半出自于他的手摹。尤工篆刻，在技巧上，堪称集浙派之大成。初得陈豫钟传授，兼师黄易、奚冈、陈鸿寿。风格峭丽隽秀，清劲俊逸。早年篆刻章法长方，用冲刀法，笔画如锯齿；后用切刀法，笔画纤细方折。边款以行楷书为之，笔生辣细劲。晚年刀法和章法已趋程式化。亦工书擅画。山水师黄公望、倪瓒，以萧疏幽淡为宗。花卉笔意潇洒，饶有华岳神趣。间作草虫，随意点染，体态毕肖，为写生能手。晚年喜画佛像。传世作品有道光十七年（一八三七年）作《南极老人图》，图录于《中国名画宝鉴》；二十年（一八四〇年）作《大士图》，图录于《金石家书画集》；三十年（一八五〇年）作《梅花幽篁图》，图录于《艺林月刊》第八期。

当时浙派影响整个印坛，众之所好，群而效之。他与陈鸿寿的篆刻作品成为人们学习浙派的对象。他生平勤于篆刻，存世作品较多。著有《补罗迦室印谱》《补罗迦室印集》等。

雁鱼

酉观陈

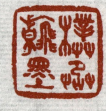
墨翰丞朴

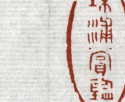

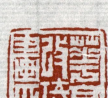
斋足不知足知

印画琦改亭华

鉴赏浦珠

寿长垲近氏姚唐泉
斋奥字又英少日字

兴寄

隐花村湖

室寄萍

石鉴兴吴

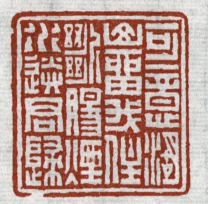

住我留山湖意可
归君送水烟肠断

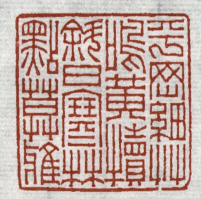

楼黄鸣草细冈平
鸦暮点林寒日斜

中国著名书画家印谱

赵之琛

四〇五 四〇六

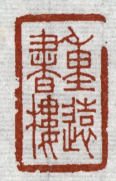

白入直路寻花穿欲我
霓虹展气浩处深云

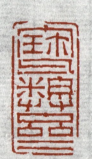

斋彝宝　　　楼书远重

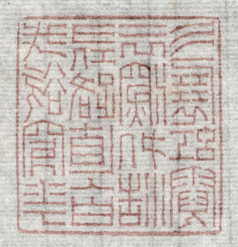

霞城草堂　彭年寶愛
寒瘦軒圖書記

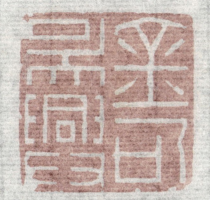

江聲之印

寒香館印

桂馥之印

黃易印信
秋盦所藏書畫

錢黃卿鞠圖書
徽堇氏審定印

錢竹汀

翁覃谿

鐫　文　類

中国著名书画家印谱

赵之琛

寿长人圆长月好长花愿

福嘉受永

事启裁玉

室祥吉

室迦罗补

芬清之人先诵

古道时于

缘墨翰癖石金饮字文

室迦罗补

门石小屏南隐高

庐草屺瞻

四〇七　四〇八



































室罗陀妙

本宋藏所未叔张

昏晓报鸡黄送钟
了时何事世催相晓

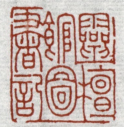

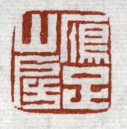

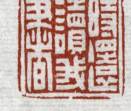

蕉芭了绿桃樱了红

记书图馆檀灵

房山足雁

书我读还时

中国著名 中国著名 书画家印谱

赵之琛

四○九　四一○

宣和殿寶

宋本御覽集成印

宣和殿寶

宋本御覽集成印

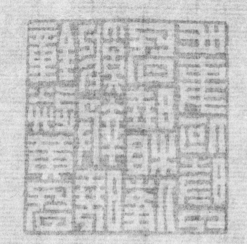
宣德皇帝圖書之寶
丁卯御筆親題之寶

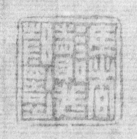

朱印圖書賈像

宣德皇帝圖書之寶

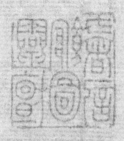

秦權銘拓

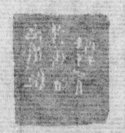
廣成山館





思运神驰

瘦红肥绿

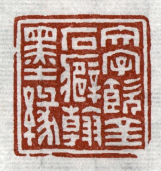

神仙眷属

袖中东海几上西湖

文字饮金石癖翰墨缘

中国著名书画家印谱
中国著名

赵之琛

四一一
四一二

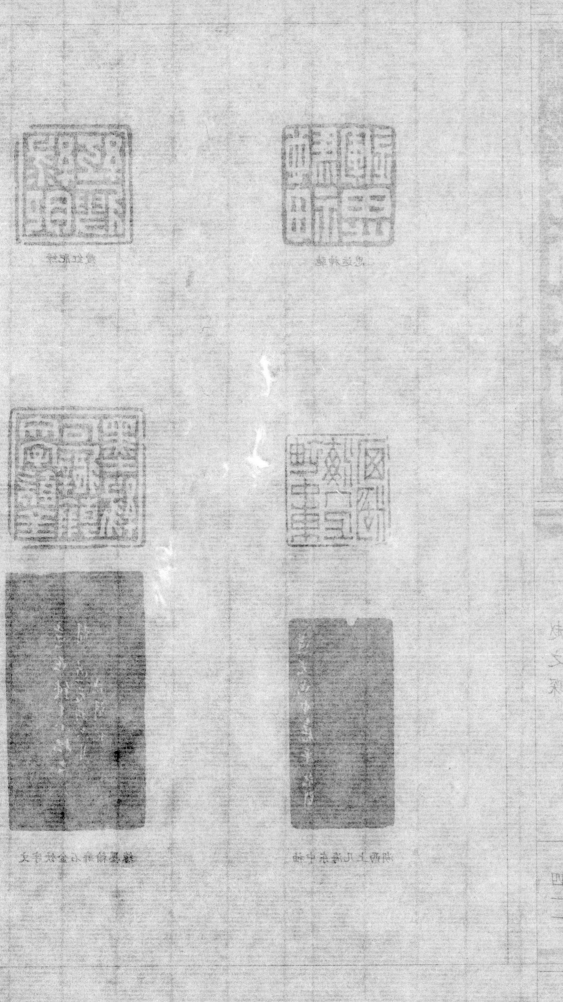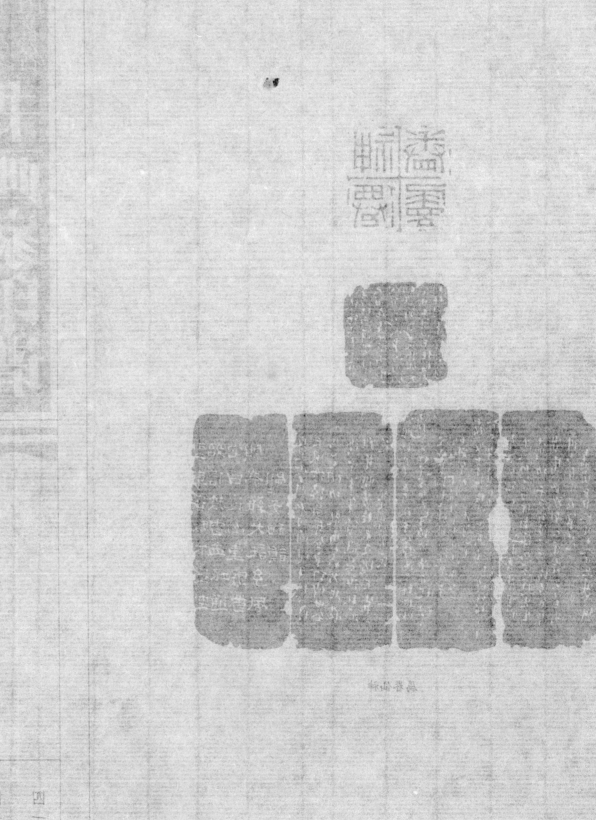

中国著名书画家印谱

赵之琛

赵之谦(一八二九—一八八四)晚清书画篆刻家。字㧑叔,号悲盦、梅庵、晚号无闷,别号铁三、益甫、冷君、憨寮等,会稽(今浙江绍兴)人,咸丰己未(一八五九年)客京师,会礼部试。官江西鄱阳、奉新知县。其一生在书法、绘画、诗文、篆刻上取得很大的成就,为我国的书画发展作出了杰出的贡献,为近代"海派四杰"之一。

赵之谦精স书法,可使真、草、隶、篆的笔法融为一体,相互补充,相映成趣。亦擅作花卉、木石及杂画。常以书法出之,宽博淳厚,水墨交融,能合文长、石涛、复堂之长而独具面目,为清末写意花卉开山之祖,冠绝一时。其在碑刻考证、诗文研究方面的造诣也颇深,但其艺术成就最高的,当首推篆刻。他从邓石如使用各种篆文刻印受到启发,将秦权诏版、汉碑篆额、钱币、镜铭的篆体广泛地入印,作品意境清新,刀法简练而能传神,突破了秦汉玺印的程式。他更开创了以北魏书体刻朱文款识,以汉画像入款的新风,开辟了前无古人的新天地。而在篆刻中追求"墨趣"也是赵之谦的一大创造,他的篆刻很少流露出刀刻的痕迹,倒是在一字字印文中饱含着浓浓的笔墨情趣。他的创新实践,影响和启迪了近代的吴昌硕、齐白石等大家,实现了他"为六百年来摹印家立一门户"的抱负。正如赵之谦所云:"独立者贵,天地极大,多人说总尽,独立难索求。"他一生在诗、书、画、印上进行了不懈的努力,终于成为一代大师。

著有《勇庐闲话》《梅庵集》《悲盦居士诗》《悲盦居士文》《仰视千七百二十九鹤斋丛书》《缉雅堂诗画》,他的印谱有《二金蝶堂印存》《赵㧑叔印谱》《悲盦印谱》等。还著有《六朝别字》《补寰宇访碑录》等。

昌贵富祥吉大



四一四

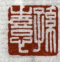
孙憙

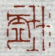
竹虚

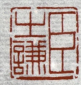
赵之谦

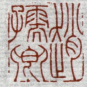
赵撝叔

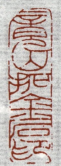

竟山拓金石印

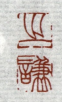
之谦（连珠印）

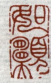
如愿

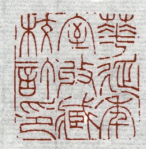

华延年室收藏校订印



啟南（玉顏印）

錢仁夫

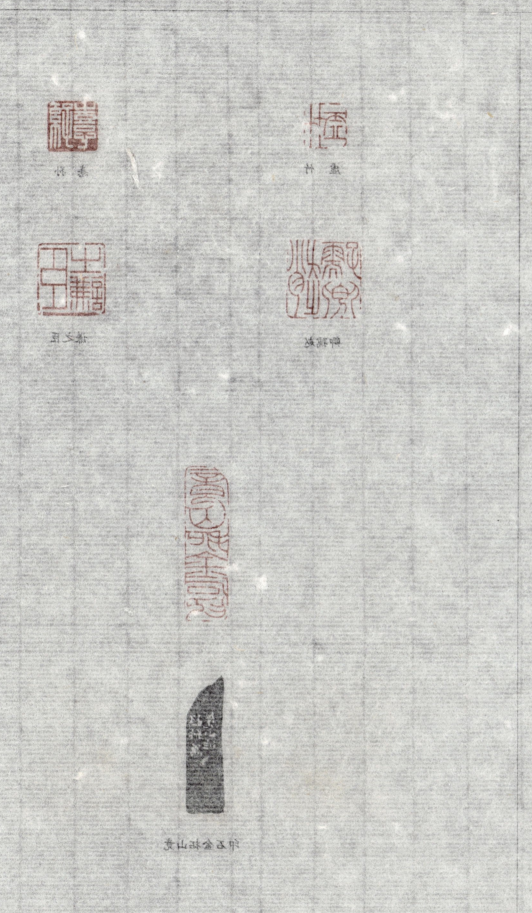





中国著名书画家印谱

赵之谦

欢季

印谦之赵

馆山月锄

印叔扔字谦之赵稽会

堂古鉴

四一七　四一八

轩梦茶

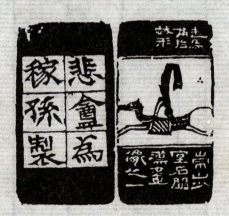

印之孙稼曾锡魏和仁

中国著名书画家印谱

赵之谦

四一九
四二〇

居学汉

山 镜

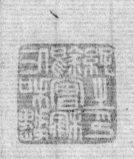

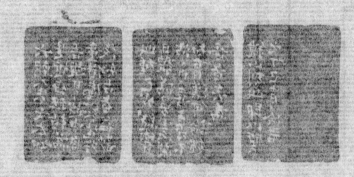
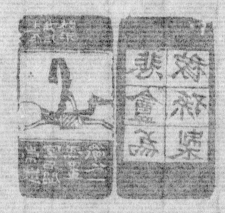

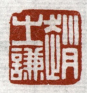

谦之赵

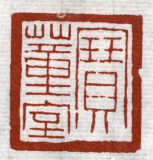

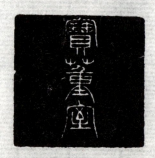

宝董室

宋井斋

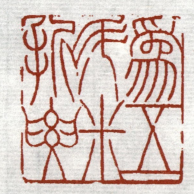

为五斗米折腰

中国著名书画家印谱

赵之谦

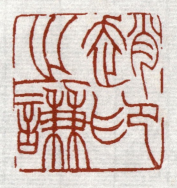

印谦之赵

二金蝶堂

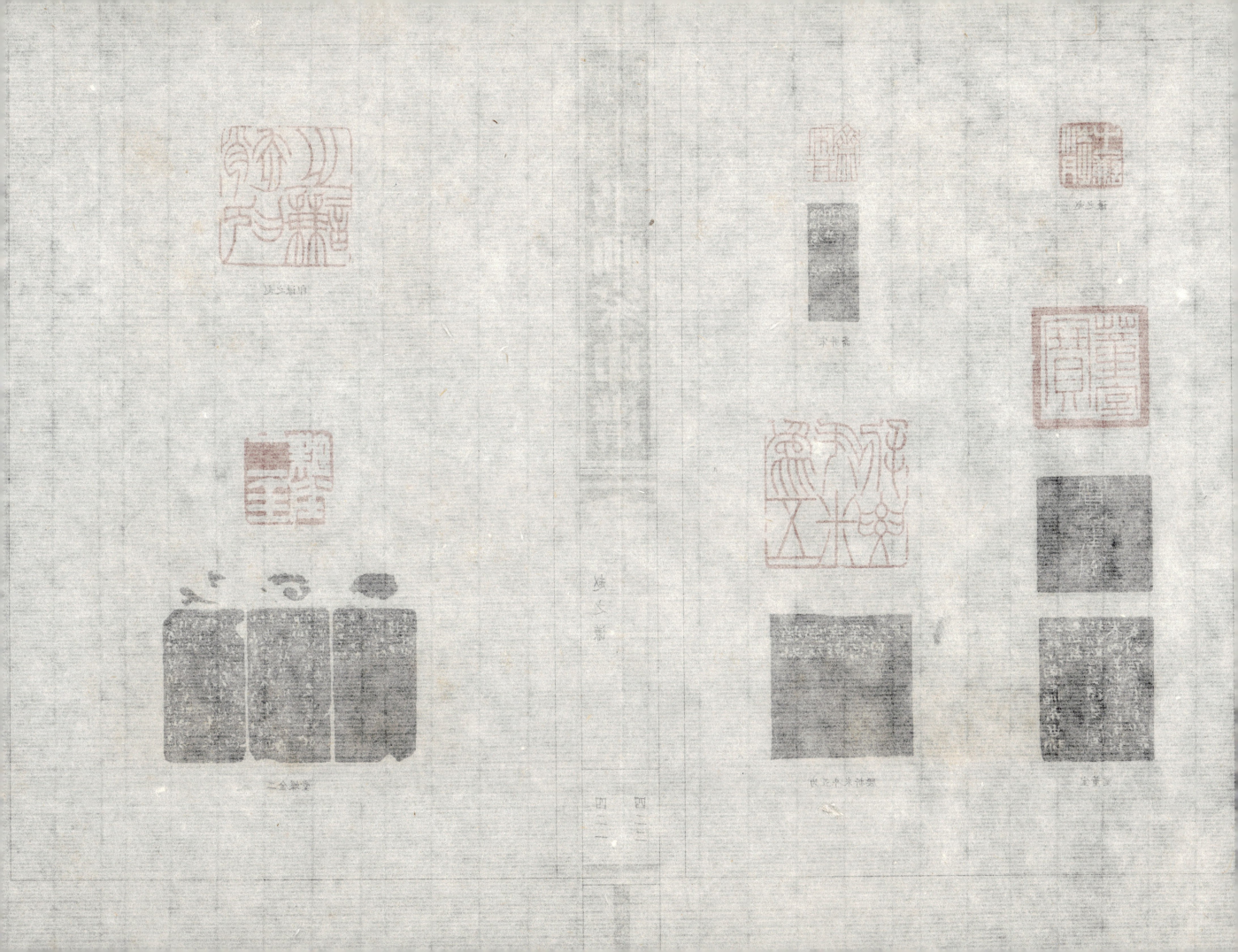

中国著名书画家印谱

赵之谦

悲盦

丁文蔚

北平陶燮咸印信

以分为隶

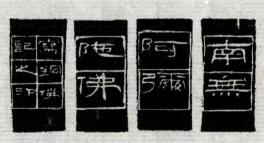

大慈悲父

四二三
四二四

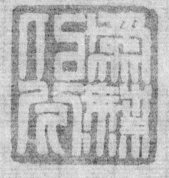
蘇氏命公

檢文丁

令忌

治明康樂圖半拓

父敦蓋末

中国著名书画家印谱

赵之谦

钟以敬（一八六六—一九一七）字越生，一作斋申，号让先，别号窾龛，浙江杭州人。西泠印社早期社员。是清末民初时期浙派印风承先启后的代表人物之一，蜚声印坛，被后人推为西泠八家后的宗浙巨擘。

钟以敬祖上一直经商，家产富饶，到他时家道逐渐衰落。他一度几乎衣食无继，寄宿僧舍。然其性情孤傲，达官贵人闻名延揽皆不应，故落落寡合，生活贫困，但他"自适其适，独行千世"。后在朋友的劝导下，鬻印以补家用，今传世作品皆以此为多。其篆刻白文传西泠八家陈秋堂、赵次闲的精雅蕴藉，小篆朱文得赵之谦、徐三庚的流丽清新，边款也精美绝伦，字字珠玑。统观印作，可以看出他对浙派传统的继承，已迈出了去芜存精，旁采博纳，以求别开生面的新路。他于篆刻一艺早慧早悟，如二十九岁时所作"竹素园"一印边跋有曰："篆刻一道，当以效法秦汉为上。元明人非不佳，去浑朴苍劲远矣。吾杭自龙泓丁先生之后，得刻铜遗意者，唯秋景庵主人，其篆法、刀法，皆有所本。余作殊乏师承，东摹西仿，固无足观。已丑秋九，挹幸我兄以佳石索刊，余忘其顽劣，漫为奏刀，尚乞有道匡我之谬，则幸甚。"

其主要著作有《篆刻约言》《印谱》《窾龛留痕》等刊梓行世。一九三五年，张鲁庵复辑遗印成四册出版。一九〇四年西泠印社创立，他即是社员，热心印社活动和公益活动。在杭州孤山西泠印社社址，留有不少遗墨刻石，主景点闲泉崖壁所镌"西泠印社"四个小篆巨字，即其手笔。在"山川雨露图书室"旧曾有他撰书楹联："筑数椽在柏堂竹阁之西，讲艺论交，岂仅湖山供眺览；树一帜于文坫词坛而外，抗心希古，更欣风雨共摩挲。"

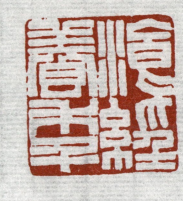

餐经养年

中国著名书画家印谱

钟以敬

潜石

迹浪涯天

过见庵福

浓未墨成催被书

敷时高

作所庵福

作所度恭

迹真人名藏收仁丁

庐伏

印华藏孙

章印之仁丁

鸣欲剑情人到说

四二七 四二八

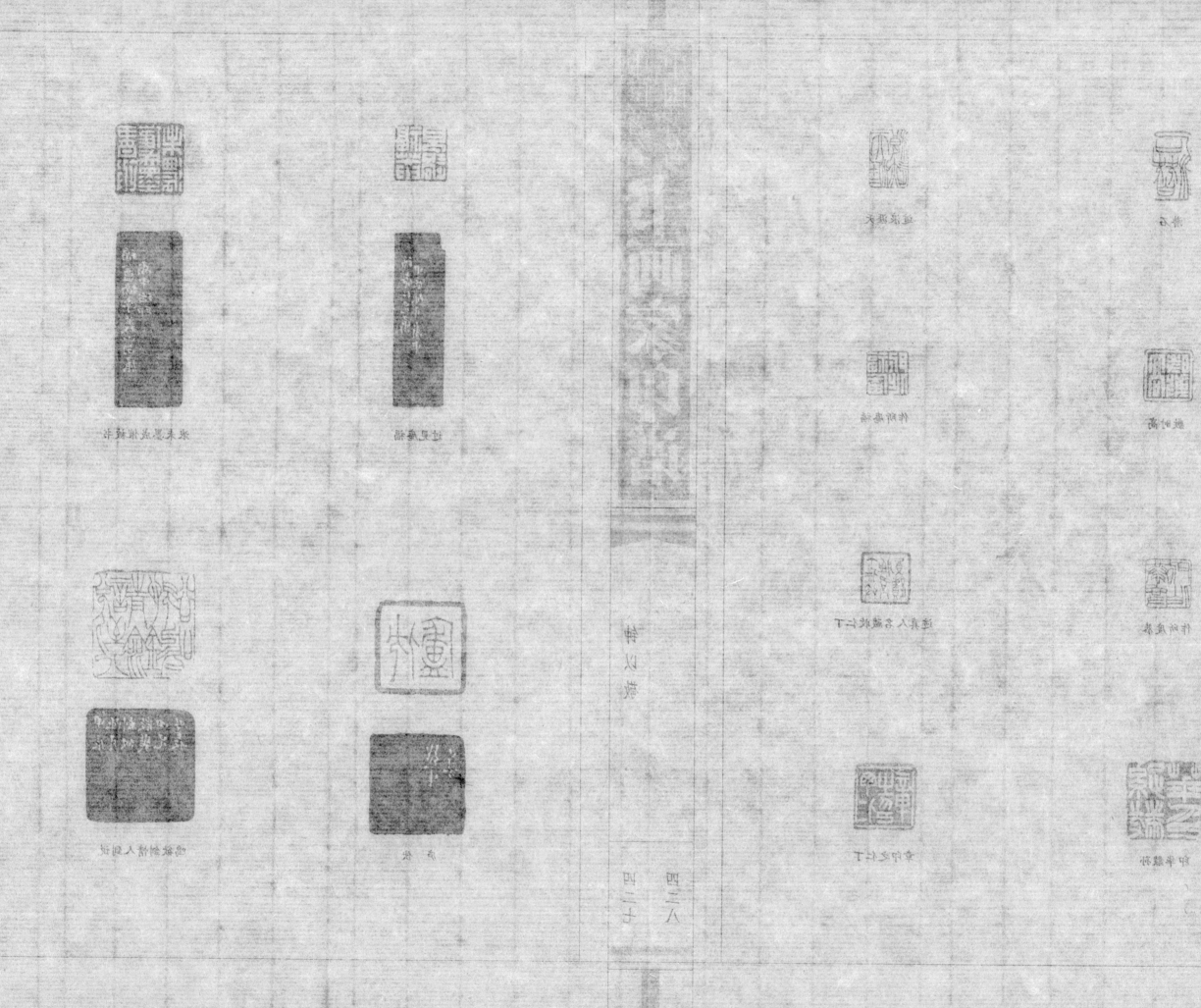

观曾侯锐

臭铜其嫌

印私祺寿

印祺寿王

印私祺寿

庵福氏王

中国著名
中国著名
书画家印谱

钟以敬

四二九
四三〇

安逸

濡石

过读征书

藏堂松竹氏吴山州阴山

拓手牍印

长社印泠西

尘俗无松高竹修

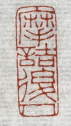
人后诘摩

中国著名书画家印谱

钟以敬

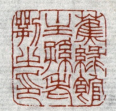
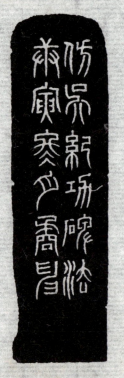

印之尊老孙主馆绿蕉

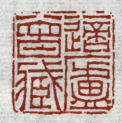
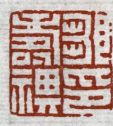

印祺寿邹　藏曾庐迨
（印面两）

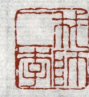

李二师我

碱酸殊俗与好嗜

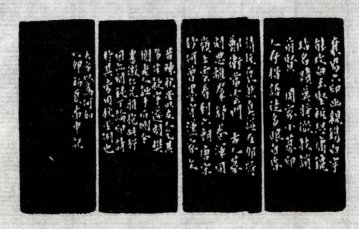

民里珂鸣

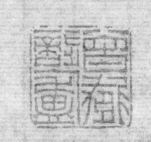
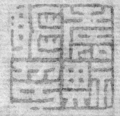

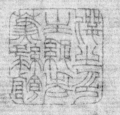
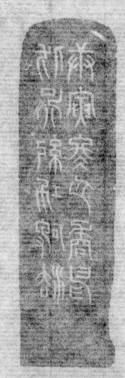

中国著名书画家印谱

钟以敬

唐翰题（一八一六—一八七五后）清代学者、书法篆刻家。初名宝衔，字子冰、蕉庵，号鹤安，别署鹤生、文伯，浙江嘉兴人。张廷济孙婿。贡生。官吴县（今江苏苏州）知县。富收藏，精鉴别。通六书，工书法，擅治印。所藏金石书画版本皆极精妙。著有《说文臆说》《唯自勉斋存稿》等书。名载《清画家诗史》等书。

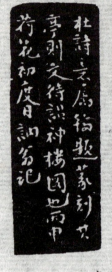

亭云看

人丰新

史外花惜

苕老泠西

为能臣画刻石金

章之华筱孙史侠花惜

中国著名书画家印谱

唐翰题

徐三庚（一八二六—一八九〇）晚清书法篆刻家，字辛谷，号井垒，又号袖海，别号金罍山民、金罍道士、金罍道人。斋名似鱼室，浙江上虞人。通金石，工篆隶，苦练《天发神谶碑》并参以金冬心的侧笔写法，有一定创获。他生活的时代，正值浙派渐趋衰微的时期，由于他大胆创新，将自己写篆的风格融入刻印中，加上他精研过秦汉印及邓石如的刻法，使他的印在吴熙载、赵之谦之外别开新面，而风靡一时，当时一些名画家如张熊、任颐、黄山寿、蒲华等人的用印多出自其手。日本的篆刻家圆山大迂、秋山白岩等也远涉重洋投师门下。惜其晚年篆刻趋向定型，习气渐深，终成流弊。著有《金罍山民印存》《似鱼室印谱》《金罍山人印谱》《金罍印撼》等多种。

堂草萱梦

宝至题翰

记画书冰子题翰唐兴嘉

也中其于气之仪两含之成八地木生三荚



蜀鳶苹蜜

馮衜蠲

四三六
四三五

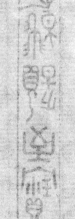

余诚王碾

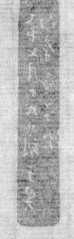

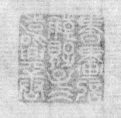

江神于木舟鉴缀凯朵斋

凯米于跑跖邕印淀栗

画其中声于皿灸以金去鱼于鞋舯末末三落

徐三庚唯慎思之 袖海
（印面两）

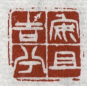

安且吉兮

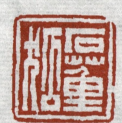

狐董石

头陀再世将军后身

前身应画师

海鸥

蒲华印信

徐三庚

四三七
四三八

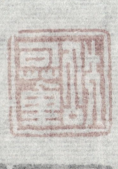

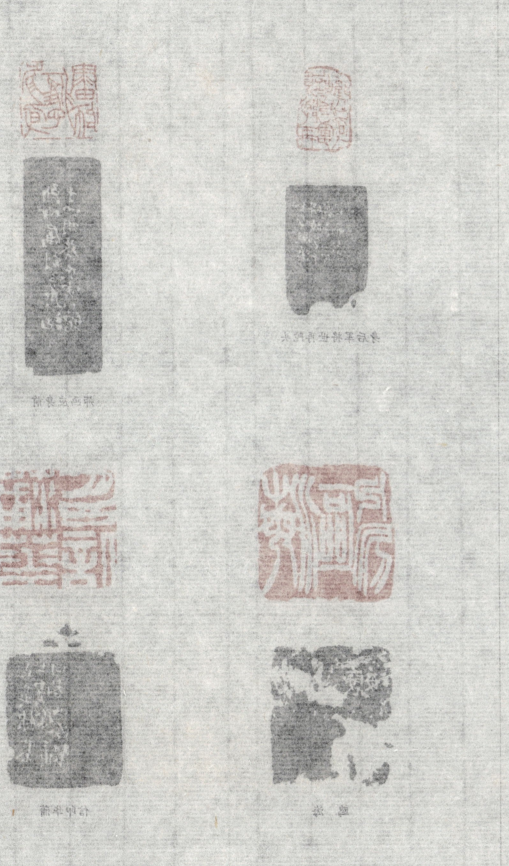

中国著名书画家印谱

徐三庚

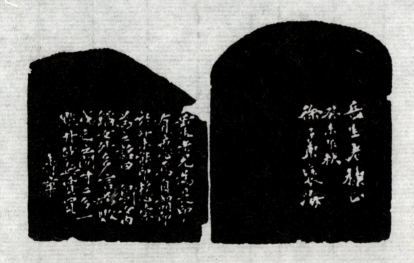

鞭兜磨

知养恬以

园绰

读碑零须书冗事

农华

考寿多者静性

四三九
四四〇

中国著名书画家印谱

徐三庚

分陶寸禹

司分杜数不流风

屋书花桃

四四一
四四二

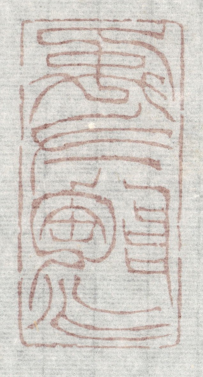

中国著名书画家印谱

徐三庚

徐新周（一八五三—一九二五）晚清书法篆刻家。字星舟，别署星州、星洲、星周，以星州最为常用。所居日陶制庐、耦花盦。江苏吴县人。精篆刻，师法吴昌硕，行刀冲切皆施，雄劲苍浑，印文合大小篆于一体，重书法意趣，神、形酷似缶庐，晚年游大江南北，噪声印林。清末民初之间，达官贵人用印颇多为其手制。其幼而嗜古，尤究心金石，倾心于吴昌硕印作，虽年比缶翁小九岁，但所作印谨守师法，不逾规矩，骤视颇肖乃师，边款亦然。然细察印字，线条似较方匀坚实，不若缶翁之浑厚恣肆。岭南画派大师高剑父、高奇峰兄弟所用印，多为其所制。与广东印人邓尔雅有交谊，尝为其制印数十方。偶作圆朱文印，盖应求者之请耳。在上海悬例鬻印，求者踵接。日本人士游沪者，莫不挟其数印以归，是以其印在东瀛流传不鲜。缶翁晚年，以忙于书画应酬，又限于目力，四方求印者，多委得意弟子及其子臧龛代庖，星州捉刀尤多。凡代刀之印，昌硕多先篆稿，最后略作修饰，并亲加边款，如《苦铁印选》中之「高邕公留真迹与人间垂千古」一印即出自其手。

一九一八年，星州辑生平得意之作一百六十钮为《耦花盦印存》四册，缶翁亲为撰序，称道：「星周通六书之旨，是以印学具有渊源。余虽与之谈艺，盖欣吾道之不孤也，余曷敢为之序。」星州印作，其后人辑成《徐星周印集》五集，每集二册，合共十册，较《耦花盦印存》尤为完备。

四四三

四四四

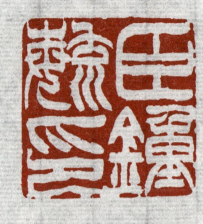

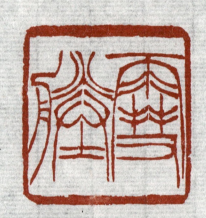

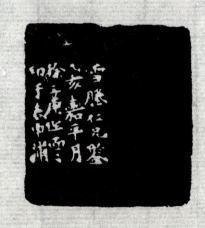

滕雪 印毓钟臣
（印面两）



赵叔《甲寅自像》
(局部)

中国著名书画家印谱

翁大年

翁大年（一八一一—一八九〇）清代金石学家、书法家、篆刻家、考古学家。原名鸿，字叔钧，更字叔均，号陶斋。江苏吴江（今江苏苏州）人。翁广平之子。他精于金石考证，工行、楷书，取法于翁方纲。篆刻宗法两周、秦、汉，着力于铸印，又参宋元朱文。用刀工秀有余，苍劲不足，布局平稳严实，结体工致妥帖。侧款作小楷和隶书，颇有韵致。翁大年还擅长刻象牙印，其铁线朱文印既挺拔有力，又生动流畅，在当时有相当的影响。著作甚多，主要有《陶斋金文字跋尾》《古兵符考略残稿》《古官印志》《古兵符考》《泥封考》《瞿氏印考辨证》《秦汉印型》《陶斋金石考》《陶斋印谱》《旧馆坛碑考》等多种。

沈氏藏书记

叔均

祁文藻过眼

番禺高仑

神不无畅

谢光

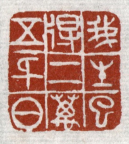

我生已得二万五千日

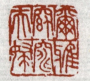

尔雅窈窕夫妇

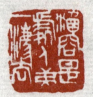

涵容是处人第一法

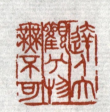

达大人兮观物无不可

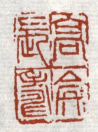

高仑长寿

徐新周

This page is too faded to read reliably.

中国著名书画家印谱

中国著名

钱松（一八一八—一八六〇）清代书画篆刻家，初名松如，字叔盖，号耐青，又有铁庐、未道士、古泉叟、西郭外史、铁床觉者、云居山民等别号。浙江钱塘（今杭州）人。为西泠八家之一。工书擅画，嗜金石文字，尤精篆刻。他的篆书外不露芒，内不促气，清圆而超妙；隶书则结体中敛，波磔开张，超迈而雍雅。篆刻成就更为突出，初学陈豫钟，继而融冶秦汉，曾临摹汉印二千钮，基础坚实。他广闻博见，有多方面艺术修养，因此布篆与众不同，时出新意。在用刀上最有创造，以切中带披削的新刀法，面目为之一新。又参效丁敬等诸家，章法时出新意，赵之琛见其作品惊叹曰："此丁、黄后一人，前明文、何诸家不及也。"在赵之琛颇负盛名之际，钱松能跳出日益僵化、燕尾鹤膝的时流藩篱，独树一帜，甚为可贵。

钱松刻印，善于轻行取势，卧杆浅刻。对此赵之谦十分欣赏，并引以为同志。钱松的印风作为新开创的流派，甚为印坛注目，受其印风影响的人不少，而以胡震、吴昌硕为最。有严荄辑钱、胡二家印成《钱胡印谱》二册，西泠印社辑其叔盖自刻印成《铁庐印谱》四册，高邕辑其叔盖刻印成《未虚室印赏》四册传世。

翁大年

四四七
四四八

华邻

沈则柯

花溆

大年

仿秦印朴均

朗亭

叔均

朗亭

乙盦

以古为徒

中国著名书画家印谱

钱 松

范禾之印

汪氏八分

仲中父制

仲水金石

雪中廿红轩

半生遇合因缘
一病身心归寂寞

稚禾金石

稚禾八分

胡鼻山人胡震之章　字予曰恐
（印面两）

四四九

四五〇

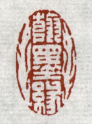
缘墨翰

小吉祥室真赏之印

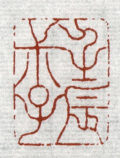

壬辰叔子

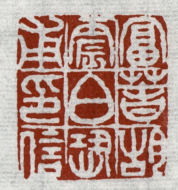

富春胡震伯恐甫印信　胡鼻山人宋绍圣后二十丁丑生
（印面两）

中国著名书画家印谱

钱 松

451
452

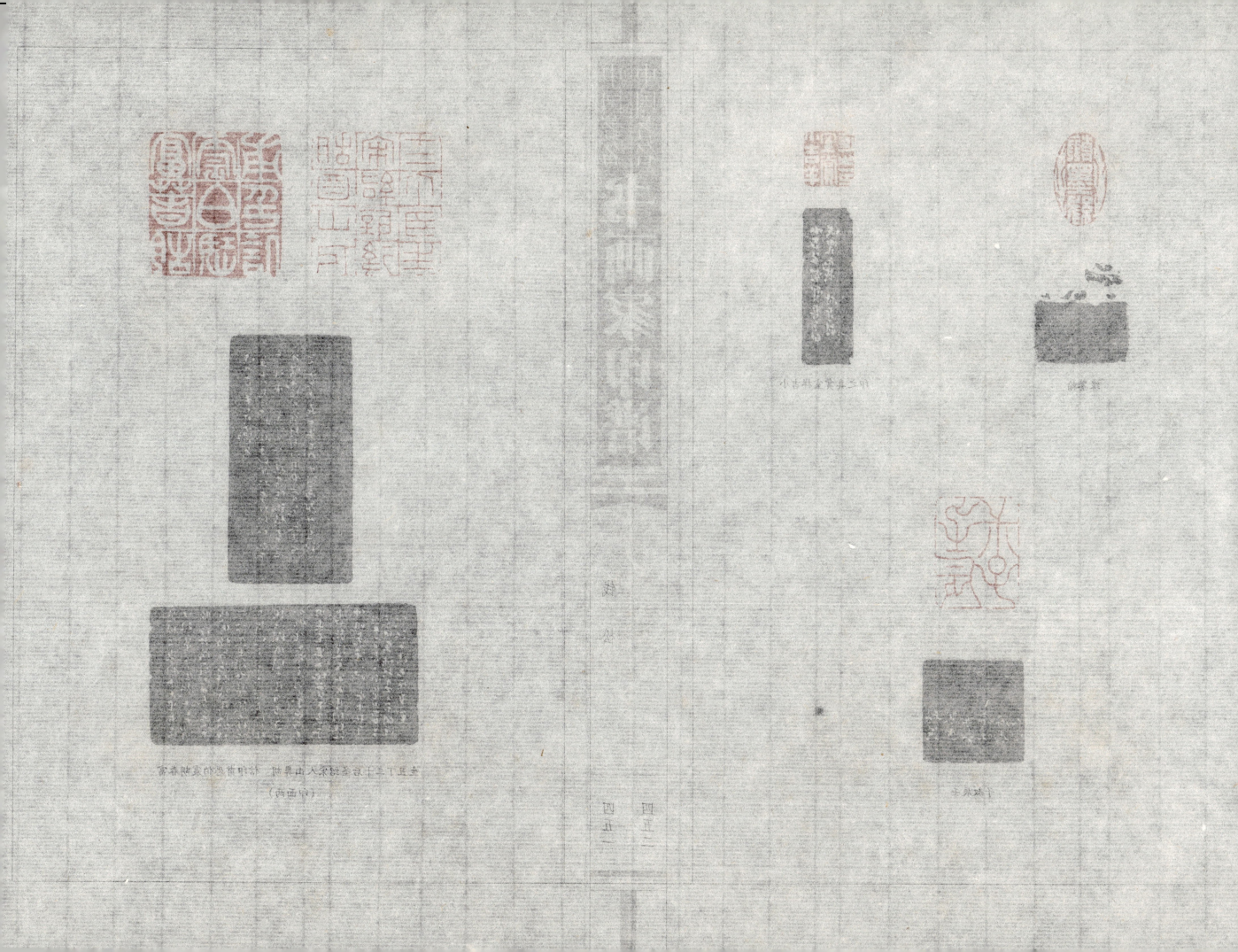

中国著名书画家印谱

钱松

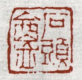

盦头石

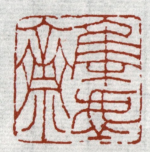

集虚斋

古奇好生平夫老

集虚斋

长渭　任熊印
（印面两）

四五三
四五四

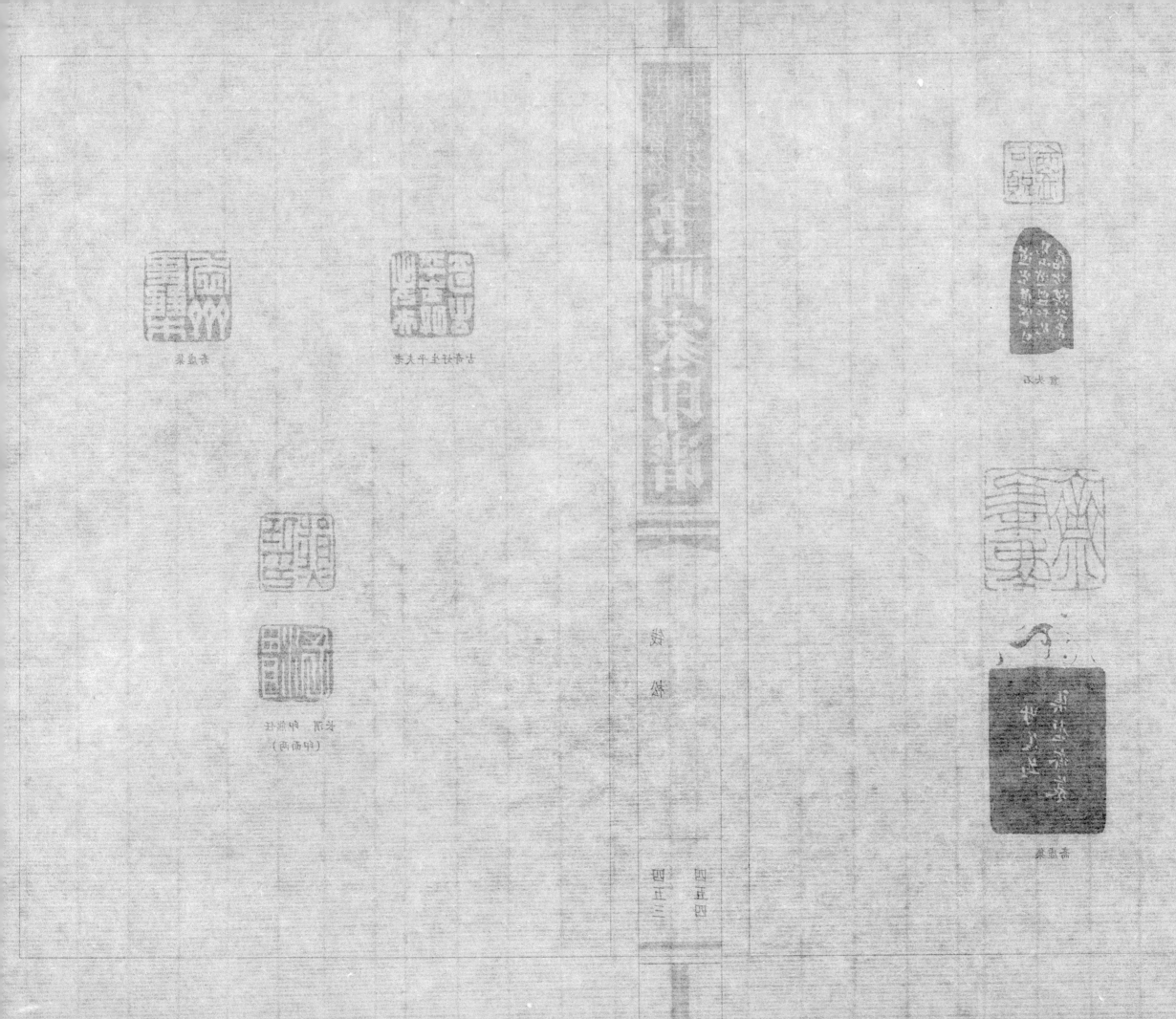

中国著名书画家印谱

钱 松

屠倬（一七八一—一八二八）清代诗人、书画家、篆刻家。字孟昭，号琴坞，晚号潜园、耶溪渔隐，浙江钱塘（今杭州）人。仁宗嘉庆十三年（一八〇八年）进士，改翰林院庶吉士。授江苏仪征知县，以治绩特擢江西袁州府知府，旋移九江府，后因病辞归。

屠倬从小勤奋刻苦，好学能诗，诗格伉爽洒脱，与郭麐、查揆齐名。擅画山水，远宗董源、米芾，近师吴冈。意境开拓，笔墨苍润，有融浑秀逸之气，其余兰竹、花卉亦佳。篆刻宗陈鸿寿，虽险劲不及，但苍浑过之。朱文印布局灵活，擅于应变，拙朴生动。用单刀刻边款，得自然浑朴之趣。传世作品有嘉庆七年（一八〇二年）作《萧寥溪烟图》轴，十七年（一八一二年）作《墨梅屏》轴，二十四年（一八一九年）作《墨竹图》轴。著有《是程堂诗文集》《清史列传》行世。

王振纲印

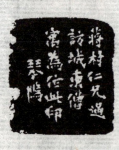

蒋村草堂

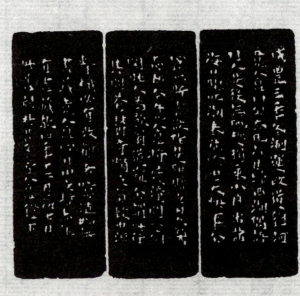

海沧经曾

四五五
四五六



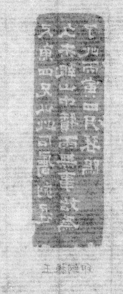

中国著名书画家印谱

屠倬

黄士陵（一八四九—一九〇八）字牧甫，也作穆甫，号倦叟、黟山人。安徽黟县人，他在广州侨寓的时间很长，是晚清与吴昌硕同时代的书画篆刻大师。牧甫篆书，渊懿朴茂。画作力追徐崇嗣没骨法，擅长摹彝器图形。诸艺中又以篆刻成就最高，他勇于突破当时印坛皖、浙两大流派一统天下的局面，创立了独具一格的「黟山派」，终成清代印坛的一代宗师。

牧甫从学习吴熙载、赵之谦的风格入手，最后印外求印，除取法传世的秦汉玺印之外，又取资于钟鼎泉布、秦权汉瓦、镜铭碑碣，并追求重现铜印光洁妍美的本来面目。较之赵之谦的作品，他的学生李尹桑曾说：「悲庵之学在贞石，黟山之学在吉金；悲庵之功在秦汉以下，黟山之功在三代以上。」确是中肯的评议。他的印作不主张击边残破，而是用薄刃冲刀来重现秦汉玺印原来的崭新面目，独具一种峻峭古丽的风采。他的章法也往往匠心独运，险象丛生，又能从险中求稳，稳中求奇。边款刻法糅合汉隶、北魏书于一体，爽朗劲挺，独具面目。著作有《波罗蜜多心经印谱》《黟山人黄牧甫印集》《黄穆甫先生印存》《黄牧甫印存》等。

印葵伯字撝叔

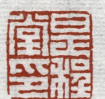

印堂程是

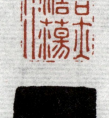

人荡澹亦吾

四五七
四五八

中国著名书画家印谱

黄士陵

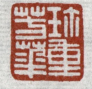
华芳重珍

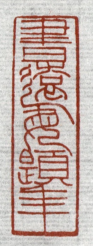
年题每远书

楼尺百

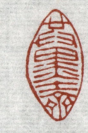
斋墨共

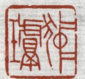

璜仲

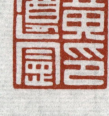

印宪遵黄

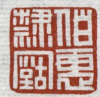

宝隶惠伯

四五九
四六〇

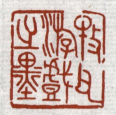
墨之戏游父牧

房山钟四

堂书卷万十

明渊为则穷明孔为则达下而代三

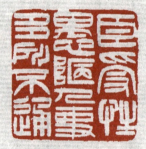
馆别游鲲　通不所多事人陋愚性受臣

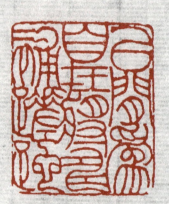

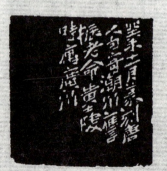
跎蹉补寿将在自为闲以

中国著名书画家印谱

黄士陵

四六一
四六二

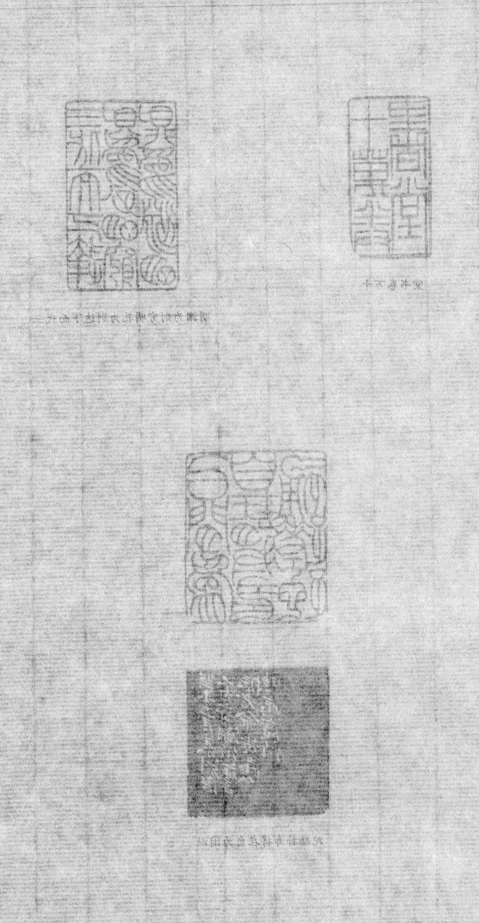
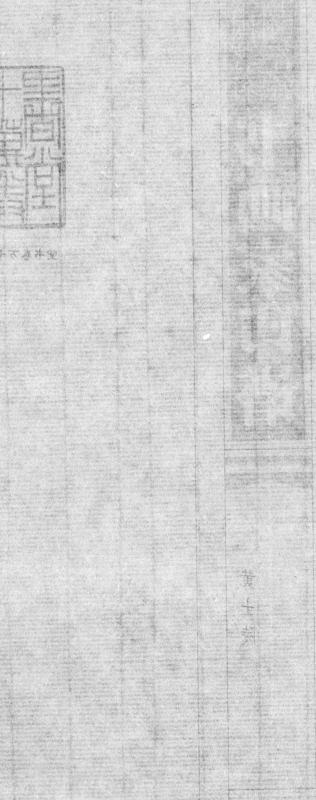
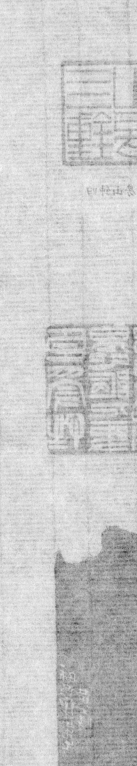
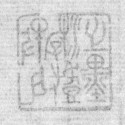
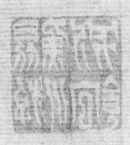



中国著名书画家印谱

黄士陵

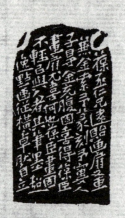

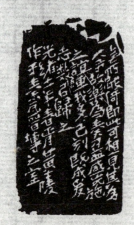

家在庐山第五峰

陶浚宣藏金石书画印

国史官章